Home
Sweet
Hole

家族
舔
祕密

序 —— 游千慧

準備好一起深入「家」的黑洞了嗎？看片中歷經一番煎熬後漸漸得救的家族命運 ，如此敘事使我們落淚心安；看別人家境艱辛，最終甚至墜入深淵，縱使看著難受，「崩潰的家」卻也有種熟悉感。究竟，我們距離心目中「甜蜜美滿又安康」的理想家庭有多遠？我想家家都有難以對外啟齒的尷尬、不對勁，這回合又能說穿幾分？

無論幸福與不幸，家庭之間有多少矛盾，影像訴說了無數次的「家」，它帶動大眾最易起共鳴的故事，有時細緻精確，有時也沒什麼道理，但兩者都是普世擁抱的美好情懷，或者古怪無解的哀傷。家屋的黑洞既詭譎駭人，同時又迷魅甜美，其中的陰陽／光影可說是一體兩面，它是基於現實的記憶，抑或扭曲修飾的妄想——「家」必須存於「家族」（或旁觀者）的腦海與紀錄裡才得以延續，「裝咖人」主唱／小說家張嘉祥在其（半）自傳《夜官巡場》書中選用雅緻的台語文「記持」（kì-tî）闡述何謂「記憶」：

> 我相信某部分的外公和外婆還是活在這個世界上的，不管是要叫祂「鬼」、「神」、「公媽」、「佛祖」、「仙」，這些名詞的定義都是屬於台灣葬禮上，出現這些名詞指涉亡者時的定義，但我寧願把這些漫天的鬼神佛祖仙叫作「記持 kì-tî」……把記憶持有、把記憶維持，既是擁有回憶，也是提醒自己，回憶是需要維持的，並不是放在那邊不理，就能一輩子持有。

然而，緊持家中的「鬼神佛祖仙」，伸手抓住如煙一樣輕易飄散，如水一般匆匆流去的家族記憶是不是一場枉然？雖說無常即真理，藝術家姚瑞中也曾說，「所有一切影像終將逐漸褪色。」祕密被遺忘之後就不再是祕密，若想嚐出其酸甜苦辣的各式滋味，得趕在「樹倒猢猻散」以前，得趕在黑洞的入口尚未消失之際。廢話不多說，勇敢前行吧，芝麻開門！

影界 # FOCUS *on*
事紀 Current Affairs

June
台灣
—

湯姆・克魯斯主演的《捍衛戰士：獨行俠》榮登 2022 年台灣票房冠軍

國際
—

曾被《食神》拍攝取景，超過 40 年歷史的香港水上餐廳「珍寶海鮮舫」船隻於南海遇上風浪沉沒

國際
—

皮克斯新作《巴斯光年》因同性接吻情節被多個伊斯蘭國家禁演

July
台灣
—

台北電影獎最佳動畫頒給布袋戲電影《素還真》開動畫首例

國際
—

台灣導演陳芯宜的 VR 電影《無法離開的人》獲得威尼斯影展「最佳體驗大獎」

台灣
—

《咒》闖進 Netflix 全球非英語電影觀看排行 Top 10，寫下台灣電影紀錄

國際	丹麥名導拉斯・馮・提爾被診斷出帕金森氏症
國際	美國電影學會（AFI）授予華裔女星楊紫瓊榮譽藝術學博士學位，成為首位獲得此學位的亞洲人
國際	DC 新片《蝙蝠女孩》耗資 9,000 萬美元，試映口碑不佳後電影公司直接放棄連串流都不上

September

國際	世界第 2 大電影院營運商 Cineworld 不堪疫情打擊在美國聲請破產重組
台灣	Disney+ 影集《台北女子圖鑑》桂綸鎂演飾演自台南上台北工作的少女，因劇情刻畫的「台南人」有爭議而引起「南、北」大戰
國際	從未跟超過 25 歲女性交往的好萊塢男星李奧納多・狄卡皮歐，傳出與 27 歲的模特兒熱戀，打破「25 歲魔咒」
國際	法國電影新浪潮巨擘尚・盧・高達過世，享耆壽 91 歲
國際	強尼・戴普控告前妻安柏・赫德的世紀官司剛結束不到半年，美國線上串流平台 Tubi 就火速拍成電影播出

FEATURE

| 專題特輯

EXHIBITION

| 紙上展覽

DIRECTOR NOTES

| 導演筆記

CRITIC REVIEWS

| 電影評論

BINGEABLE SERIES

| 影集點評

ANIMATION FILM

| 動畫嚴選

Feature

Exhibition

Director Notes

Critic Reviews

Bingeable Series

Animation Film

Illustrator Time:
Momancoolcool's
Work 逢魔奇幻風
手繪札記

我是大衛君，畢業於臺灣藝術大學，本科是美術系。現在的工作包含桌遊設計，插畫繪製……我現在也是圖文插畫家，經營的 Instagram 帳號「褲褲の老闆大衛君」目前粉絲大約 10.5K，其中的漫畫主角叫「獴面褲褲」，他是插畫家的助手，經常與大衛對話，一起探討生活中隱藏的荒謬與痛苦。

許多人偏愛傍晚「魔幻時刻」介於晝夜之間的光，在夕陽落下之際，偶爾會察覺人間發生的某些奇幻之事。插畫家「大衛君」經常將這個時間點設定於他的作品——以昏暗的色調，使夕照融入夜間之初，在曖昧不明的時空中潛藏詭譎氛圍，畫面顯示了他對「家」的記憶。

現代台式的「厝內」，廚房裡新穎、西式的設備中仍保留傳統爐灶，「身為台灣中部人，在許多房子裡看過『半更新』的廚房，或許是為體恤老人家過往下廚的習慣，因此廚房合併今昔的配備、工具……」而封面中的場景是位於哪裡的「家」呢？「在我的想像中，它位處城市的近郊，雖然整體並非三合院那種『古早厝』，但公寓內部的電視機、沙發都帶著老式、復古風味。」

屋內的時間感還可以從掛在牆上的日曆、機械時鐘指出的數字推測「彼時此刻」，日曆與鐘也散發著舊時代的氣氛。

在收拾整潔、寂靜無人在的家裡，定睛一看，會發現櫃子上方角落躲著一小叢「那個」，全家人的壓力堆積在平時隨手塞雜物的位置，若不留神就不易察覺類似「鬼魂」的存在——看似凡常無事的家其實很「有事」！

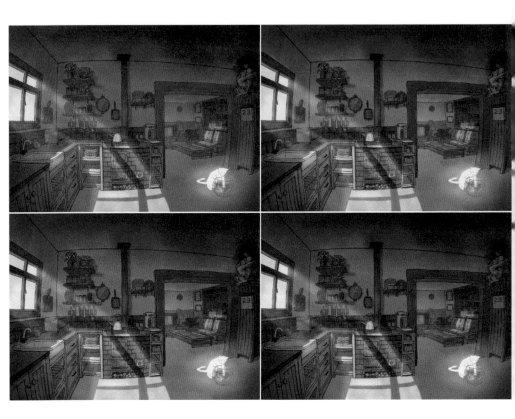

壓抑的情緒化身成家中晦暗不明的、令人惶恐的魑魅魍魎，他們或許就住在毛骨悚然的「家裡」，正俯瞰著大家。而畫面右下角那隻「自體發亮」的白貓，也是乍看之下很療癒，但同時也使人心靈混亂（煩躁時牠會盡全力搗亂房間）的小怪物。這隻貓同時是天使也是惡魔化身，此刻牠正無法自制地擾亂著平靜的魚缸呢。

時代雖然已到 21 世紀，但傳統觀念仍無法完全從人們的心裡抹去。大衛君從小成長於步調悠緩的鄉下，童年過得自由自在，他笑稱自己某方面也像《台北女子圖鑑》中嚮往都會生活的主角，「我現在已很少回老家，在我的印象中，當我祖母還在世時，她是被我祖父壓抑的角色，後來她逐漸有憂鬱症狀，被送到醫院……我好像是最晚得知這些事的家庭成員。」也因此，他用魚眼鏡頭的視角呈現更廣域的「家的全貌」，讓你看見角落陰影處的「鬼魂」，並展開空間中種種容易被忽略的細節。

插畫參考作品
《鬼入侵》（The Haunting of Hill House, 2018）
《美國恐怖故事》第一季【鬼屋】（American Horror Story, 2011）

誰和誰的和解與分離

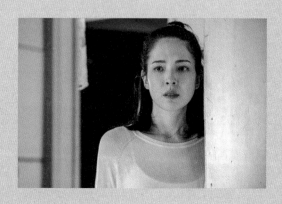

Her Reconciliation and Separation :
A Dialogue
with
Director Cho Li
and
Screenwriter Wen Yu-Fang

《她和她的她》
導演卓立 × 編劇溫郁芳談話

Shards of Her

林晨曦、李皓明、林永晟、林震燁、顏聖華……幾位要角的名字給人某種光明綻放的永恆神聖感。我想，無論是書寫或拍攝一部關於少女遭性侵、女性長期困在創傷裡掙扎、偽裝堅強，長大後抓住一線生機，努力邁開人生的故事，是需要許多勇氣與正能量支撐的。然而，全劇當然不只琢磨於她／他們的名字而已。

影集《她和她的她》（Shards of Her, 2022）視覺上具有象徵意義的元素藏在主角的新、舊家裡——白鴿、獎狀、補夢網、家庭合照、書架上的書、近 20 年前《又見橘花香》影集海報……它們包含著主創團隊的意念、美感、創意，甚至也是其潛意識。就算他們的每個佈置、佈局都埋藏特定的想法（想引人上當後，爾後再令你恍然大悟），觀眾依然可以繼續探問，在這樣沉重的傷害、壓抑、治癒療程的背後還有些什麼。

不單只有客觀冷靜地敘述事件，或主觀地渲染情緒，就能把許多角色間的關係描繪到位。能結合清晰敘事加上感性調和，才更加動人。當受害者憶起曾經的怒吼：「為什麼一個人可以不擇手段去傷害別人，而別人要帶著長久的傷痛？然後這個人，還可以頂著老師的頭銜，繼續受到尊敬……王八蛋！」就算長大後，林晨曦找到可以陪伴她一起療傷、痛罵加害人，甚至一起去老師家丟雞蛋報復的對象，她的傷口依然潰瘍惡化，因為過去的事（特別是特惡事）真的很難輕易地「過去」。少女時期的林晨曦在「走進去會消失」的隧道口前，對同樣被老師染指的顏聖華說，你一直說想消失，但你什麼都不願意做。我以為我找到同伴，但最後還是一個人……然而，她們最終仍是沒有得救的孤獨一人嗎？

「隧道」帶來許多想像空間，2022 年末在台灣上映的日本動畫——《通往夏天的隧道，再見的出口》，劇情主軸是主角發現祕密隧道的入／出口連結至時間流逝比外部緩慢的「龍宮」，只要短短待在洞穴裡幾秒，就等同於在外部（現實世界）的好幾個鐘頭，而走進那「浦島隧道」的人皆能找回過往失去的人事物。而《她和她》也有一個場景，是兩人站在隧道外猶豫，要不要走進幽暗漆黑、會讓自己消失的洞穴裡。

隧道與洞穴也隱喻《她和她》女主角的精神時空並置（但時間在內、外流動的速度卻和《通往夏天》相反），林晨曦進入自身的「黑洞」內，找回落在過往未解的傷，待她重返現實才發現，她的分神「解離」只佔了人生短暫的片刻。「我很喜歡黑洞。」男友李皓明與他化身的警察「小劉」都這麼說，而在洞裡（幻象）、洞外（現實），林晨曦的世界都有這個人在，究竟是莊周夢蝶，抑或蝶夢莊周？在這部以女主角為主線的推理懸疑劇中，所有的線索都值得好好推敲、玩味，至於有沒有答案，請見 OS 編輯部與《她和她的她》導演卓立，及編劇溫郁芳以下的精采談話。

卓立（導演）

導戲風格多變，以犀利且細膩的情感見長，希望以獨特的敘事觀點，拍攝出多元面貌的作品，電影代表作包括《白米炸彈客》、《銷售奇姬》、《打掃》等等，《她和她的她》為影集首作。

溫郁芳（編劇）

世新廣電、臺大戲劇研究所畢業，曾短暫投入拍片工作，目前專職劇本寫作，作品曾獲金鐘獎、優良劇本獎等競賽肯定，代表作品如：《含苞欲墜的每一天》、《戀愛沙塵暴》等。

游千慧（採訪人）

《OS 話外音》主編。動畫暴食／偏食者；躁症／憂症浮潛者。心境介於少年／少女之間；身材介於 2D ／ 3D 之間。有強迫症，電影是唯一的朋友。

游千慧：《她和她的她》中文片名出現三個「她」，似乎暗示女主角林晨曦（Seher）的分裂、碎片化。關於她的平行世界，請聊聊最初建構這個故事結構的想法。也請介紹這部片特別的地方。

卓立：導演的工作，在劇本結構不變的前提下，為了讓整體敘事更清楚、節奏更流暢，剪接師戴書瑋和我費了一番功夫調整場次順序，也有修改一些戲，是為了讓林晨曦的「解離世界」更聚焦在「命案背後隱藏的創傷」，同時也維持懸疑調性。我們忍痛刪掉了一些戲分。另外，剪接師提出了不少男性視角的思考，我們雙方的考量與溝通是很好的平衡，特別感謝他的建議。

溫郁芳：導演為主角林晨曦特製的時空設定，分別為 5 月（解離時空）和 11 月（現實當下）兩段時間點，為了戲劇效果而設計反向的時間表，在兩段相異的背景下，讓演員在服裝上有季節的區隔。但我最初的劇本其實沒有特定「現實」與「解離」的時空發生在幾月，那對我來說，可能只過了短短的時間，只消一個午後或一個晚上。不知道觀眾覺得從第 2 集到第 8 集（斷片解離），究竟佔據真實人生多少時間？在戲劇效果中看似延展了數個月，但實際上只是林晨曦偶發的人生片段。

卓立：我喜歡做大膽的事，關於「現實當下」的劇情是第 1 集加上第 2 集的前 1/4；第 8 集至最後集的 1/3，介於兩者之間的一大段是女主角精神「解離」。我在第 1 集就得快速地鋪陳，讓林晨曦的負荷重到喘不過氣，到 2 集再逼她整個人出狀況……而我們把她的「解離」拍得很真實。這個做法很大膽，因為主角「解離」的劇情不斷說服觀眾「這裡才是真的。」殊不知到最後才說「以上皆非。」我也不確定觀眾看完是否都能接受，先讓大家看到一大段原來以為是「真實」的橋段，最後才發現全是「幻象」，剛好有這樣的劇本可以發揮，我覺得很理想。

游千慧：請聊聊製作這部影集，有哪些受限於技術、有哪些還可以再做得更好，或者基於一些理由而刪減段落的部分？若在資源更具足的情況下，你可能會在故事中做哪些更動？

卓立：例如下雨、車禍，還有追逐戲那些「費工」的場面都很難處理……我們大多以棚拍再加上合成，現在回想起來，有一場「日戲」硬是以合成製作（車拍場景的合成大多是「夜戲」），這裡指的是製作條件上有限的部分。另外一部分則與編劇有關，紙本劇本共有 10 集的分量，但拍攝、剪接要濃縮。我們最初的目標族群是電視台（八大）觀眾，後來才上了 Netflix 平台。兩者最明顯的差別，在於映演的時間長度，所以影集最後在林晨曦好友「陳智苓、楊佳纓」這一線刪減了不少，但也不是說一定需要在這部分加長、描述更多兩人遇到的困境……。所有的設定都牽一髮動全身，更動架構會牽涉到劇本對應播映的整體調性。

溫郁芳：到現在我還是很虛心地在反思自己有哪裡寫得不夠好、哪裡可以再做得更好一點。我覺得最難的，應該是許瑋甯那個角色的心理轉變層次，但她已經很稱職地掌握住這個角色在各階段的變化了。劇本撰寫的時候，一方面要思考命案的推展，該如何使其合理？如何使一個由懸疑片包裝，但實際上是「共感」傷害的故事有力地展開。以事後之明來看，我很開心自己的創作並沒有偏離一般人的經驗太多，沒有被看作「都是編劇自己想像」的情節。

游千慧：也請談談創作本劇令您印象特別深的橋段，在現代塑造一個融合（性）暴力、創傷、自殘、療癒、求助、重生的懸疑影集，在角色的設定上，是否有賦予她／他特別的個性？林晨曦這個人物，之於一般女性角色有哪些特殊之處？

溫郁芳：其實這部劇不是為了控訴男性施予性暴力，而是為了對話——不論女性、男性都可能遭遇到性侵，如果觀眾能在看劇的過程裡，跟著林晨曦被療癒了也好，或者有感受到她的創痛也好，若大家可以隨著主角一起與自己和解，那這部戲的目的就達到了。

我寫這個故事的起心動念，有一點是從自己的生命經驗出發。我曾經有一個很要好的同學經歷過這樣的事情，而我陪伴她度過年少時期……我看過她的崩解，放在心裡很多年，可能是因為這樣的成長經驗，寫這部劇時我更想關注女主角周邊的人。做田調時，很多諮商師、社工師都會跟我們說，其實一個女性被侵犯後，

她的家人以及身邊的人的反應很重要，這不是一個人的事情。家庭是否有支撐？朋友是否有協助、包容重要他人的力量？這些都促使主角形成自己的樣貌，長出面對受傷的力氣。周邊的人是形塑出「自我」的重要關鍵。

卓立：林晨曦可說是許多女生的縮影，角色塑造與設定，多是我們先從生命經驗或田野調查所得出發。關於她的工作社經背景，最初發想僅提及她在職場上有所成。爾後我們設定她為「獵人頭」公司顧問這點，是經過大家討論，決定用一個一般台劇較少觸及且具都會時髦感的職業，以便和她的宜蘭老家拉出對比。

我很喜歡這個設定，獵頭顧問基本上一定要對「人」感興趣，要能創造獵者與被獵者雙方的需求，達到雙贏，但工作以外的林晨曦，其實和誰都保持距離，另外，她的工作需要四處獵人，但她卻屢屢成為男性的獵物，這些都是很有意思的對比。林晨曦對自己有著高度自覺，她也知道自己偶爾會解離，換句話說，她並不是沒有病識感，即便如此她還是無法克服被性侵的創傷，因為這種痛楚僅次於死亡。也因為高度自覺，她不願意傷害男友的愛情觀，這些都讓角色性格非常鮮明立體，也很人性化。

游千慧：《她和她的她》這樣的故事，在後「metoo 時代」的今日，有什麼重要的意義？影集推出後是否期待能引起什麼方面的討論？

卓立：性侵受害者的社經背景大致可分為兩種，一種是像林晨曦，學經歷良好、外表出眾，學業、事業一路都表現優秀。她出類拔萃，不柔弱也很少示弱，不符合一般大眾期待的受害者形象，但內心深處她其實知道自己一直假裝堅強。（另一類受害人則類似顏聖華，社經狀況相對弱勢，性格較畏縮。）只是林晨曦沒想

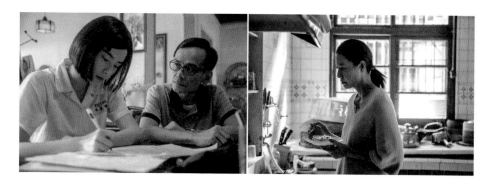

到，原來自己受創的程度比她以為的還要嚴重，所以從解離世界回到現實世界時，她擔心自己好不了，連帶會傷害一直守護她的男友，才不願意求助。受害者的真實心態是我們想傳達的。

溫郁芳：我在網路上看到有人發文，說他看這部劇，就好像再重看自己的經歷，雖然很痛苦，可是他好像有被了解而感到安慰。看到這樣的發言讓我覺得相當心疼，其實我們一開始有被提醒，要留意這部戲可能引發的二度傷害。有類似經驗的人，面對這樣的劇情有可能再被剝開傷口，但那不是我們希望的，我們沒有太渲染性暴力，或者把加害的過程寫得栩栩如生，那不是我們的目的。

卓立：現實世界存在著各式各樣的問題，一齣戲若能拋磚引玉，讓更多人意識到性暴力帶來的傷害，對受傷的人再多一些同理共感。如果可以的話，也期待觀影者能成為別人的重要他人，便是往前一步了。

影集推出後看到很多鞭辟入裡的分析，最多當然是討論女性困境，不論職場上的、身體上的都有，也有臨床心理師談及「解離」的文章，都寫得非常好。不過，與其說期待引起討論，毋寧說我更希望溫暖人吧，因為我知道多的是表面上看似無事，也從沒透露過任何隻字片語的受傷的人。他們不說，不表示沒經歷過，或者不夠勇敢。也不需要表明正身，坦承曾是過來人的受害者才擁有話語權。人的悲傷是不能比較的，如果這部影集能在某個你實在撐不下去的片刻讓你大哭一場，讓你千瘡百孔的心被撫慰了，哪怕只是一時半刻，那創作過程中的一切痛苦與艱難都值了！

游千慧：為什麼拯救者（或找出真相）的角色設定為男性角色（李皓明／小劉）？（而在林晨曦的幻覺中，願意為她殺人報仇的是父親與雙胞胎弟弟。這個設定與土耳其作家德米塔斯（Selahattin Demirtaş）的《黎明：短篇故事集》有關？）

溫郁芳：在寫劇本的前後我剛好讀了《黎明：短篇故事集》，我很喜歡其中「榮譽處決」的段落……但是我沒有抄用（名字）的意思，只有借用女主角的土耳其名 Seher（意即「晨曦」）作為林晨曦的外文名。為角色們取名字的時候，我特別希望我的角色暗示著光明，因為它是一個沉重的故事，所以我有點刻意地決定，要把角色的名字取得正向、明亮一些，從林晨曦、林永晟，到林震燁（雷電光明的意思），我希望他們最終都會走到明朗處。

卓立：林晨曦國高中時期先後受到家人和同學的傷害，高中畢業後完全沒跟家人或同學聯絡，自然這個「重要他人」就會由現任男友擔當，雖然影集一開始我們就看到她想跟男友分手，但她其實一直知道男友對她很好，內心也渴望被理解，想分手是因為交往 3 年多了，那是不是早晚都要觸碰到她內心深處最大的傷痛？然而，一旦坦白又怕李皓明和前男友一樣承受不住，就是這種既期待又怕受傷害的心情，才會促使她在解離時空中想像出「小劉」來找出真相。

林晨曦的解離世界是她現實世界的反向或她的渴望，現實中謝老師沒有得到應有的懲罰、家人沒有為她討回公道，解離世界她就讓家人全都保護著她，爸爸和雙胞胎弟弟也會為她殺人報仇……

溫郁芳：最初設定林晨曦和弟弟是雙胞胎，後來她進入到自己的「解離」世界，在我的想像中，其實弟弟林震燁就代表她的內在。幻想中的林震燁人格黑暗、在牆上寫了激進、瘋狂的詩，且憤怒到殺死傷害姊姊的老師——他就是林晨曦內在的強烈渴求；至於爸爸的部分，是因為林晨曦小時候並沒有得到父親支持，所以她希望爸爸站在她那邊；李皓明則是她現在的伴侶，在諮商過程中，伴侶的支持也十分重要……

我有時會檢討，是不是我也在父權意識下長大，所以下意識寫出了「英雄救美」的橋段，然而，我並沒有認為性騷擾、性侵犯一定是男性施加於女性，劇中也有一段寫了陳智苓（林晨曦好友）的男同事在職場上被女主管性騷擾，事實上加害角色確實不限於男性……我盡量達到「男女平衡」。至於「救贖」，林晨曦的媽媽最後全心地包容與理解她，所以也不只有男性「解救」女主角。

游千慧：林晨曦從與原生家庭斷絕聯繫，而後在解離世界中回到國中時代的家裡……最後於現實中回到只剩下母親獨居的老家。這段「回家」之路，「家」予以她的熟悉與陌生感，想請問您如何思考該段虛虛實實的「回家之路」？

卓立：影集中大家看到兩個時間點——5 月和 11 月，5 月是解離時空，11 月是現實時空，而 5 月的對向正好就是 11 月，但我怎麼看都覺得林晨曦不像金牛座（前面提過林晨曦有著高度自覺而不願意傷害男友，這點非常像天蠍座〔笑〕），她對人的決絕也是，於是我私自做了這樣的設定，也為了將現實和解離時空區隔開來。

卓立：關於「家」，除了前述提的意象對照外，浴室牆上弟弟書寫的字句也是明確的虛實轉換呈現──老家浴室牆上顯現弟弟沒有寫過的字句，解離世界是林晨曦的想像，而她想像弟弟淨寫些凌亂激烈的負面字眼，其實是雙重表徵，這些字句既是她希望弟弟為她做的，同時也是她的內在抒發；直到回歸現實，林晨曦回到逃離多年的老家，聽媽媽說出爸爸和弟弟生前的心聲後，再進入自己的房間，看到和解離世界相異的陳設……她進入浴室準備洗澡，卻看到浴室牆上的文字都變成溫暖的詩句，意味著她柔軟了，也暗示她與爸爸、弟弟的和解……等到她被媽媽的聲音喚回，觀眾才會意識到原來她方才又短暫解離了，我覺得這段虛實剪輯處理得很好很細膩。

溫郁芳：林晨曦在職場上受到性騷擾的創傷，接著我們（主創者）強壓她去面對自己的過往，你也可以解讀這是一段「回家」的路程。然而，我想我們的戲終究還是稍微美化了這個過程，很多人其實走得很辛苦，很多的人最後仍沒有走出來。但這齣戲最終的目標，除了希望讓觀眾理解性創傷，更希望提供一個溫暖的懷抱。想讓孤單的人知道，有人理解你們，也盼曾走過這段辛苦歷程的人感到被同理。我想透過戲溫柔的告訴大家，碰到難關時我們可以坐下來，我想以故事表達對你的許多支持。

卓立：再補充一點關於虛、實之「家」的轉換：林晨曦的新、舊家都有鴿子串場，按照正常邏輯，都市中的高級公寓不太可能會天外飛來一隻鴿子，但拍攝時鴿子幾乎全是實拍，我自己將這虛實並置當成某種魔幻寫實。從我的角度出發，鴿子就是祭物，預表著林晨曦接下來會成為罪惡的祭物，然而到影集尾聲，祭物已得到救贖，此時的她逐漸從苦境轉回，所以陽台再度飛來同樣的那隻鴿子，此時已象徵浴火重生，驅動她返回宜蘭老家與母親和解（所以特別選了白鴿）。

這個解讀是我個人的設定，之前並沒有特別和編劇說起，她原本的出發點只是想設計某個貫穿現實與解離世界的符號，到了後期，我把我的想法告訴剪接師後，他提出了一個非常棒的建議，讓鴿子作為祭物的想法也更前後呼應──使小晨曦被老師侵犯盯著天花板看時，天花板上出現鴿影，也聽到鴿子的叫聲，鴿子從此成為她的夢魘，所以第一集長大後的她醒來，一看到鴿子才會那麼驚恐。這樣劇情前後就通了，解離人經常會失去現實感，分不清虛實，這是我如何呈現虛與實的幾個關鍵點。

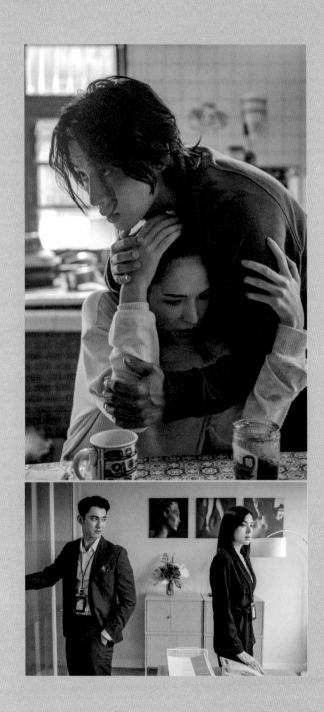

20 ✕ 30 ✕ 40

《鬼入侵》

跨界相談室

Conversations
between
20s, 30s, and 40s
about
TV Series
The Haunting of Hill House

死去才可能成為永遠：

音樂人 aka 作家、獨立書店店長、現役高中生、影視工作者隔空「見鬼」

Hill House

採訪整理 — OS 編輯部／劇照 — Netflix／插畫 — 張嘉路

「正如水太滿就會從杯中溢出來一樣，孩子的夢很特別，就像是一片汪洋，夢境（Big Dreams）變得太豐富時，也會像水般溢出來……我知道斷頸女士（Bent-Neck Lady）很恐怖，但她就是一個溢出來的夢而已。」

恐怖影集《鬼入侵》（The Haunting of Hill House, 2018）中，一家七口中的么女娜爾（Nell）自幼不斷重覆著驚怖的夢境、大宅裡潛伏不散的幽靈是她自幼年至成年的夢魘……但她的爸爸告訴她，那只是孩子的夢，不用把駭人的幻想當真。娜爾的恐懼看似被接住了，但實則沒有一個家人（除了她的亡夫）好好面對、同理她的憂慮。

> 小娜爾：我在這裡一直尖叫大喊著，但你們沒人看得到，你們為什麼看不到我？我揮手，又跳著尖叫，但你們連看都不看。沒有人看得到我……我一直在這裡，我哪裡都沒去。我一直在這裡，我一直在這裡，一直都在。但你們沒人看到我。沒有人看得到我！

娜爾的血親，包括雙胞胎哥哥路克（Luke）都感受不到她的敏銳，更甭提深究她「預言式」的幻視與幻覺。娜爾的第六感觸碰到她與家族的「未來」，而她的致命遭遇則暗示她的家族長年來的無知與漠視彼此（但表面上那是美國典型的美滿之家）。可憐的孩子，長年來努力釋放出各種警訊，卻只有她的「未來」無法被改寫，但她的親人最終都因她的犧牲而翻轉命運。就算本期的受訪者都認為「美好結局不現實」，但那個家終究被娜爾對所有人的愛所拯救了，她雖然無法阻止自身毀滅，但更不樂見其手足步向死亡。

本劇製作人兼導演麥可・弗拉納根（Mike Flanagan）與其團隊創造的「恐怖宇宙」，極擅長處理心理與空間的恐怖懸疑——「幽靈」介於透明與顯影之間的悲哀與驚悚，從《鬼入侵》到《鬼莊園》（The Haunting of Bly Manor, 2020）、《午夜彌撒》（Midnight Mass, 2021）以及最近期的《午夜故事集》（The Midnight Club, 2022），要說它們全是某種程度的「家庭劇」也沒有錯。弗拉納根曾在報導中說：他最喜歡形容《鬼入侵》像某種弦樂四重奏；《鬼莊園》則似精緻、優雅的古典鋼琴曲……典雅的鬼故事，是如何穿越時空，引發遙遠的台灣觀眾的討論？以下且看 OS 編輯部與獨立樂團「裝咖人」團長張嘉祥、獨立書店「現流冊店」店長林潔珊、「Tiktok 創作者」邱耀樂與「影視行銷」卓庭宇分享影集觀後感，以及他們自身的「家庭」故事。但在「開聊」之前，我想先以張嘉祥小說《夜官巡場》（2022）中的一小段，作為進入「鬼入侵」神靈怪誕空間的開場：

> 我曾經做夢，夢見柑仔店那個方向變成一道懸崖，巨量的水形成瀑布，灌向懸崖底部，我站在懸崖旁邊覺得很恐怖，手足無措，不知道該怎麼辦，我聽見阿媽的聲音，叫我回頭……不是阿媽回來找我，或者是托夢，我一直在想那些似人似鬼似神的東西到底是什麼？真的是某一種超越人世間的超自然嗎？或者祂們都是被拋下的事物？被丟棄遺忘的事物？祂們屈服在鄉野，即便在都市也是邊緣，我們的情感和情緒要怎麼得到科學未發明前的照顧與保護……我相信我跟柑仔店的小孫子都體驗到某種被拋棄的狀態，那是無心或有心的忽略，繼而產生『野』的狀態……

張嘉祥

東華大學華文文學系畢，目前就讀臺灣師範大學臺文所。現為「庄尾文化聲音工作室」負責人、獨立樂團「裝咖人」團長、Podcast《台灣熱炒店》主持人。出版《夜官巡場》專輯與小說。

林潔珊

在台 14 年的馬來西亞人，東華大學華文文學研究所畢。曾任時事媒體《鳴人堂》編輯，現任職於「Giloo 紀實影音」。2022 年底與友人共同創辦獨立書店「現流冊店」。

邱耀樂

現役 20 歲高中生，國中開始努力成為網路 KOL，16 歲獨自北漂追求夢想。看似順利的起步，卻因 17 歲「事件」急轉直下。2021 年高中復學，試圖重返單純的校園生活。

卓庭宇

影視行銷工作者，電影工作是短跑，生活則是長跑。正在找一個好好活著的人生頻率。

20s vs. 30s
張嘉祥 × 林潔珊：恐怖片不只販賣恐懼，鬼片的亮點不只是幽靈

張嘉祥：我覺得《鬼入侵》最特別的地方，是把「鬼」的概念處理得與大多數的鬼片／恐怖片不太一樣，導演把「幽靈」、「鬼怪」的存在拉出令人驚豔的時間維度。劇中雖然也提到現代家庭的疏離，最後則通俗地用「愛」拯救了整個家作為收尾，但我覺得它並非描繪傳統的鬼屋的作品，故事還有另一層詮釋——那和我的創作（音樂與書寫），以及我關注的地方民俗神靈相關。它甚至讓我看到自己家族的影子，《鬼入侵》明明描述的是一個西方家庭，但它厲害的地方，是我在其中能看到很東方、很傳統，既日系又具台灣味的父親與母親形像，有太多似曾相識之處了，真的很神奇。

林潔珊：單就我個人的角色共鳴度，我對《鬼入侵》中天生敏感的二女兒席兒（Theo）印象最深刻。她察覺到任何不對勁都先藏在心裡，不像她的雙胞胎弟弟、妹妹，一見到詭異事物會馬上哭嚷向兄姊、大人求助（然後被認為是童言胡語）。席兒從未跟她的家人明講，其實她的手直接碰觸人或東西便能感應其中的本質，像這樣高敏感的人，為了減低自身的敏感，開始對身邊所有人都築起一道高牆，因為躲在牆裡更有安全感。

我也跟片中角色一樣，有弟弟、妹妹，但我比較不像長女（我弟弟更類似《鬼入侵》5 個兄弟姊妹中的大姊）。多年來我一直住在台灣，少回馬來西亞老家，某種程度我也像次女席兒一樣，與家人保持遠距。因為個性比較易受影響或傷害，我也在自己與家族間築起一道牆。

在今天對談前，我又迅速把全劇重看一遍，該被嚇到的地方還是會嚇到。我個人還是很著迷於片中將時間與空間「壓縮」。最初會以為敘說的時空是分散的，隨著每一集往前推進，才會發現真相發生在「同一個時間點」或者「同一個房間」。故事不是一條線性地前進，而是到最後全部被凝縮在一起了。吸引我的反而不是裡面的「鬼」，因為鬼反而有點普通，就只是被困在房子裡面的鬼魂們（笑）。

張嘉祥：在 Ep.4〈雙胞胎感應〉那一集，娜爾的雙生哥哥路克（Luke）在他們家搬進希爾山莊不久，夜裡經常看到一個手拿拐杖、個子高到天花板、看不見臉孔的老伯伯在家裡遊蕩（事實上，他是往日在屋內砌牆，把自己關進牆內死去的前屋主）。這個老伯讓我聯想到一件往事：

我外公家在民雄四合院結構的房子裡，卡早最左邊的護龍是我過世的阿祖（外曾祖母）的房子，她死後就荒廢沒人再住了。屋內，正對門口有擺一張滿是灰塵的藤椅。有一次我經過看到一個阿嬤坐在藤椅上，她拄著拐杖看著我，我不認識她，心裡滿害怕。後來問我外婆，也看了老照片，發現我看見的那個老阿嬤長得跟阿祖一樣。但也可能是我做夢吧。她當時穿著有花紋的台灣衫、及膝短褲，手撐在拐杖上盯著我。聽說我小時候她有抱過我，但我沒有印象。

林潔珊：你看到她的當下，感覺是好奇或是恐懼？記得在片子中，即使生者知道自己撞見的亡靈是自己的媽媽或是妹妹，他們還是怕到尖叫。想問嘉祥在看見一個「應該不是人類」的存在時的反應？

張嘉祥：不曉得《鬼入侵》的編導／製作人麥可·弗拉納根是不是真的曾「見鬼」過，就像劇中演的，我就算事先知道是親人還是會害怕，更何況當時根本不知道她是誰。但說不定她是出自我的幻想，也許小時候我撇過阿祖的遺照，直接把她與幻象連結在一起了也說不定。

另外，希爾大宅還讓我還想起細漢時在內山的生活，厝內的空間感覺真相像——阮外媽的房間，只有一面窗仔會透日頭入來，有一次，阿媽說她在眠床睡時，感覺尻脊骿（背部）很沉，讓她爬不起來。透早起來時，她發現她把一隻蛇笮死（壓死）在她的尻川（臀部）底下。這有如神話故事中的情節，或許祂們來找你，是要送東西、來報恩，但那種靈感被空間與樓主的身體狀況影響……阿媽的房間與灶跤（廚房）連在做伙，但是整條走廊攏看無日頭。裡面有許多蟑螂、老鼠、喇牙……我看到《鬼入侵》壁櫥的食物升降機場景時，會立即聯想起彼個所在。

還有《鬼入侵》的房間，遐的空間在暗時和日時的感受很不同，就像我在老家「下坡地」每天走過去感覺都不一樣。《鬼入侵》那個連到「異界」的紅色門扉，每個人進去後對裡面的印象完全不相同，每個家庭成員看見的都是屬於自己的景象。

永恆之家是什麼？房子裡點亮哪些幸福之光？同時也引發什麼創傷？

林潔珊：除了那一家剛搬進希爾大宅之際，其他好像很難看到那他們之間有什麼幸福時刻。反而是他們各自獨處於房子的「紅房間」時很快樂。但如果相反過來說，他們最糟糕的時刻，大多也是發生在那個房間裡，例如在裡面目睹死亡、看見母親瘋狂的一面……喜樂與磨難，皆被壓縮成一個房間的樣子，他們最幸福也最悲慘的時候，都發生在那個集中點，「紅房間」代表著無限可能。

張嘉祥：另外我想起「地基主」在我老家廁所裡爬來爬去的景象，這個光景出自我跟我哥小時候在家裡的閣樓探險。從這個場景我再連結到路克和娜爾在大宅裡玩食物升降梯，當電梯把小路克送到黑抹抹的地下室，他爸媽發現就趕緊想辦法救他，在家裡瞬間有危機的時候，家人之間馬上變得十足團結。再對照到媽媽精神狀況惡化，導致爸爸帶著孩子們逃離希爾大宅……這兩者感覺好像不再是同一個「家」的感覺。

還有一幕令人印象很深的悲傷／幸福時刻，是娜爾長大後回到破敗的大宅裡，看見死去的先生「復活」，他們兩人又可以快樂地相挽跳舞，直到媽媽的「幽靈」告訴娜爾「已經沒事了」，接著娜爾墜樓死去那一幕，既嚇人又催淚……我以前看鬼片從沒有那麼強烈的情緒跑出來過。

林潔珊：但我覺得劇中提及的永恆之家（Forever House）的概念很可怕。媽媽讓小女兒「醒過來」的方式，即使她自戕死去。那也太恐怖了，想要永遠保護孩子的欲望使母親用最極端的方式把他們留下來。那不是太健康的概念。

張嘉祥：確實，人只要活著就會一直有變動，永恆即無常。但佛道教中提到的「極樂世界」指的應該是永遠快樂的狀態，有點像嗑藥（笑）。追求美好的永恆之家其實有點瘋狂（難不成以前的人都是鍊金術師）！

「鬼」可能是一個願望：
缺憾來自沒能實現的夢

林潔珊：關於其他主角，我覺得大哥史蒂芬（Steven）小時候一定很想得到父親的認可，大兒子多半想要父親的認同，所以史蒂芬渴望幫上爸爸的忙，也想保護弟弟妹妹，作出大哥的樣子；而大姊雪莉（Shirley）則期許自己是一個完美的姊姊（或是一個完美的人），她不容許自己的世界有缺陷，所以她對身邊的人要求嚴苛。在她誤會丈夫與二妹調情、兩人可能對她不忠的當下，她的完美世界崩壞……這些內心的不足、不安全感，或許皆來自童年發生的恐怖事件，或者那本來就是他們未曾也難以補足的「洞」（夢），是遺憾也是美夢。

張嘉祥：我認為改變家庭命運的關鍵人物應該是父母，而不是孩子（除非小朋友是《天魔》裡被附身的黑暗存在），小孩子很難有力量扭轉家庭中不好的境遇。但父母親難道真的不願為了家庭美滿而努力嗎？還是他們天生就有什麼缺陷，導致他們任由家庭毀壞？

我看到《鬼入侵》中的爸爸、媽媽覺跟「亞洲」的父母很像——一是父親絕口不解釋家裡發生的大小事（這點讓我馬上想到我爸），另一方面是媽媽對孩子的保護、控制欲超強，雖然她非常溫柔，也很愛她的孩子，但恐怕她的心裡也住了一隻鬼，使陰影漸漸籠罩全家。

家的核心、「鬼母」的設定、
家族凝聚是如何分崩離析

林潔珊：我的老家在馬來西亞北邊的怡保，但我父母都還有我的叔叔、姑姑……現在都遷到比較南部的新山。現在大部分的馬來西亞人會去新加坡工作，所以他們搬到馬來西亞的最南邊。而我的大伯則移居澳洲，現在大家都四散各地。在我祖父母還在世的時候，過年就有理由回家，但老人家過世後，家族的凝聚力也逐漸變弱。

張嘉祥：逢年過節，我比較常在外婆家過，那是一個住著大家族的四合院，中間有個廣場，大概可以停進 6、7 台車子那麼大，過年過節大家都會在那裡烤肉、放煙火。我回家的頻率不高，大學時期之所以回家，多是因為辦喜事或喪事。

我外婆家有一棵很大的龍眼樹（就像路克小時候在希爾大宅的樹屋），而外公在他 70 幾歲時過世，當時辦了一場道教儀式的喪禮，在廣場中央堆了如山般高的庫錢，道士帶著眾人把火燒得超旺，那裡離龍眼樹很近，過一陣子那棵樹開始有些枯枝落葉、萎靡不振。幾年後，外婆也過世了，家人也為她燒了庫錢和棉被，爾後龍眼樹就整棵從中枯死，最後被鋸掉了。如果真有什麼家族詛咒，大概就是像這樣凋零的吧。

林潔珊：再提一部近期的電影，我聯想到《咒》（2022），也是因為「母愛」而引發了種種悲劇。《鬼入侵》也是如此，劇中的媽媽麗芙其實不知道自己已經精神失常。記得女僕對麗芙說過一段話：「孩子是你懷胎 9 個多月生下的，你跟孩子之間的關係，外人不會懂。」母親最後瘋了的理由，是因為太愛自己的小孩，這樣的設定很容易被理解並接受，為了保護孩子不受外界侵害，她變成一個瘋癲的殺戮之女。我覺得在影劇中，瘋癲的女性比男性吸引人（笑）。

張嘉祥：我想到今年在金馬奇幻影展看了《愛的怪物論》（Monstrous, 2022），背景應該是美國 1960、70 年代，片中的女主角也是一位母親，她是年輕美麗的女性，這位女子好像活在過往的幻覺裡，與她的兒子同住在湖邊。她刻意搬到偏遠處，想逃離丈夫。她與兒子有許多對話，但小男孩有時會突然消失不見……最後真相大白，她的兒子早就溺死在湖裡。內心無法接受、精神錯亂的母親離開原來

的家，她的渴望體現在其幻視中。這也是一個關於母親和孩子的悲傷故事，媽媽想把小孩永遠留在身邊，也跟《鬼入侵》的設定很相似，但《鬼》比較偏向談保護／控制孩子的界線，以及什麼時候父母應該放手這件事，這也是東西方都在談的共通議題──你該和原生家庭保持多遠的距離？如何劃下適當的界線？親子的對話與和解是持續一輩子的功課。

20s vs. 30s
邱耀樂 × 卓庭宇：幸福與否的童年，造就日後的人格特質

邱耀樂：我很愛追求感官刺激，平常就會看鬼片。看《鬼入侵》的一開始，還有點想猜測後續劇情發展，殊不知後面越來越融入其中，心情開始隨著劇情起伏不定，尤其是小妹娜爾很沉重的表現，都讓我覺得整部劇有點 down。

卓庭宇：我是不看鬼片的人，只有在《紅衣小女孩》電影製作的時候研究過一些。個人認為《鬼入侵》沒有太多故弄玄虛的部分，在人際關係的構築比較扎實，我覺得它只是套一層鬼屋的表皮，實際上還是在講人跟人之間的關係。

邱耀樂：看完這部劇，我對小妹的角色最有共鳴。我的個性比較敏感，以前爸爸媽媽都在忙、也常常吵架，我跟哥哥又差了 4 歲，所以能體會妹妹需要家人陪伴、照顧，想要互相取暖的那種感覺，我們都感受不到家庭的愛。家裡最和諧的情況，可能是哥哥跟我躲在某個地方打電動，遠離正在吵架的父母，那應該就是小時候最幸福的時刻。

中間一度以為娜爾會黑化成反派角色，但她死掉之後還是用僅存的力量照亮大家，試圖把家人拉回正軌，不要彼此反目。如果哪一天我真的掛掉、成為那種靈魂，這也比較像是我會做的選擇。

卓庭宇：我是幸福的小孩，日子一直都過得滿好的，一生順遂。小時候吃好住好，在家人的照顧下日子過得滿逍遙的。可能因為我與家人的關係相當和睦，因此對《鬼入侵》的角色都不算非常有感。如果硬要說，可能是大哥吧？他個性較現實，對很多事情都有自己的一套解釋，而且相信自己勝於相信其他人。

卓庭宇：我喜歡他提出「要不要把家裡的『鬼故事』寫成書」這件事，選擇出書可以獲得高額版稅，甚至成為支撐這個家族走下去的資金（即使大妹非常反對，認為那是用血換來的髒錢）。如果沒有他那筆錢，我滿懷疑其他人之後的日子要怎麼過下去。

補充一下，我是雙胞胎（《鬼入侵》中也有一對雙胞胎的設定），從小也認識很多雙胞胎朋友，但從來沒有遇過「雙胞胎感應」。我們頂多比一般的兄弟姊妹更有默契一點，例如同時講一樣的話、做一樣的反應，但不太可能是我今天發生了什麼事，然後他在另一邊感應到，那已經有點像通靈了。劇中的「雙胞胎感應」比較像戲劇效果渲染。

強求的幸福之家很不幸：
為什麼分崩離析？
怎麼可能是 Happy Ending ？

邱耀樂：《鬼入侵》花滿大篇幅描述每個角色過不去的坎，而那些坎都與家人有關，每次出現有話講不清楚，或是有人努力想解釋，另一方卻不聽的情況，這些狀況就會逐漸長成心中的大疙瘩。以前可能只是在腦中上演一些小劇場而已，到後來甚至會放棄溝通，認定對方就是那樣的人，像是「他就是為了版稅寫我們家的故事」、「他就是跟我的丈夫偷情」。當陳年的疙瘩環環相扣到極致，這個家庭就大爆炸了。

另一個原因是爸爸死不說明為什麼媽媽意外死亡，孩子們一直沒辦法了解真相。有時候，我們認定自己是為了保護家人才選擇做某件事，但這麼做應該是要大家真的願意，且能夠理解這個決定。如果沒辦法達成這個前提，就可能像《鬼入侵》中後期的表現，每個人潛藏的疑問、猜忌與不滿都在同時間爆發出來，他們一家子便分崩離析。

我覺得結局可以再慘一點沒關係，不那麼美好會更貼近現實。這家人之間的問題已經存在太久，不太可能所有人多年來累積的心結都突然被解開，太美好反而讓人出戲。

卓庭宇：他們最後怎麼可能是 Happy Ending! 比較寫實的結局應該是互相提告吧（笑）。我倒是覺得不管有沒有這個鬼屋，這個家庭最終都會慢慢分裂。因為他們很疏離，各自所求的東西落差非常大，我甚至不太覺得他們是一家人。如果真的渴望家族生活，那「紅房間」應該有很多大家一起度過的時光吧？但他們在「紅房間」裡都是做一個人的事。我甚至覺得他們在家族情感上的索求也不太濃烈，除了小妹，其他人都沒有那麼鮮明的家族意識。這家人各自要的東西，不見得要在彼此身上獲得。

如果喜歡的事情、想要追求的生活本來就不一樣，個性又差這麼多，可能就不適合住在同一間房子裡。拉開距離反而有一些美感。

再會了，吾愛：
從娜爾的告別式回想自己參加過的葬禮

邱耀樂：唯一有印象的喪禮是外公去世，但那時候年紀太小了，沒什麼感覺。但我曾經想過，如果哪一天我的摯愛、好友或是家人走了，我有沒有辦法去好好地看他一眼，或是去見最後一面？老實說，我好像沒辦法好好面對一個熟悉的人從生命之中離開，所以可能沒辦法像劇中那樣，去看看他、摸摸他的身體、跟他說說話。面對親人、愛人的生老病死，需要很大的勇氣。可能哪一天真的看到了，會豁然開朗，覺得好像也沒什麼，但目前的我沒辦法去面對這件事。

卓庭宇：唸國小的時候阿嬤過世，但當年還太小，只記得家裡沒有想要把親人過世營造成很悲傷或很嚴肅的事情。那時候問我要不要去看（瞻仰遺容），我也沒有多想什麼，就說好啊，就去看一下。《鬼入侵》裡面也有一段是問「你要不要去看他」，彼此之間確認意願。即便他們有瞻仰遺容的文化，其實還是有很多人不能接受，而他們也會尊重彼此的想法。除此之外，我只記得一些旁枝末節的事情，像是素菜也可以做得很像肉，還有學會摺紙蓮花，回去學校還跟同學用考卷摺紙蓮花……印象中只有這些。

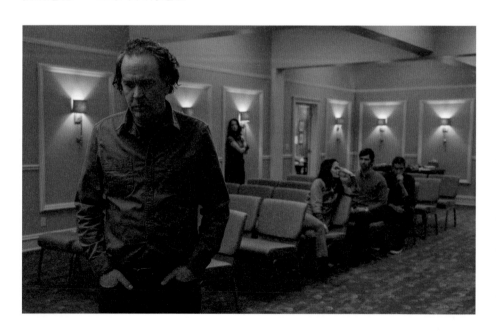

完美家庭的憧憬：
你相信有「永恆之家」嗎？

邱耀樂：家人間就算個性不一樣，也會尊重彼此的專業，互相支持，這樣說起來永恆之家確實滿夢幻的，但我覺得一定存在。這可能是每個人都需要的一股支撐的力量吧！如果不相信的話，真的會沒有動力度過生命中那些很艱難的時期。

以前經歷過比較特別的家庭，讓我更清楚在這段長大過程中想要什麼。某些東西是未來不可能出現的，舉例來說，我不可能讓小孩沒有爸爸媽媽的陪伴，靠其他親戚帶大。所以說，不管以前的環境好或不好，一定都會在心中創造一個憧憬的未來藍圖。能不能打造出來是一回事，但我覺得每個人心中都有願景。

卓庭宇：單看《鬼入侵》，我對那棟房子的好奇心其實大於劇中角色，我好像很癡迷於「一間永恆的房子」的概念。小時候我們滿常搬家，一直到台南自己蓋的別墅才定下來，那裡就滿接近我對一個家的想像。住在相對比較有個人空間、有院子、有大客廳、挑高的房子裡，有了舒適的生活空間，當然會希望這件事情延續下去。所以我喜歡永恆的家族或房子這種概念，也希望它被保持下去。

如果家族有下一代的話，我希望他們過跟我一樣的童年、享受這樣的生活。雖然我是不婚主義，也沒有想要生小孩，但如果我弟以後生小孩，我可以帶姪子去做很多事情，像是玩斧頭啦、玩火啦。小學生在院子裡面生火、拿斧頭亂劈東西，在其他一般家族早就被爸爸媽媽打死，但我們小時候不只可以在院子裡玩火，爸媽還會買玩火的工具給你。有下一代的話，我會希望他們也在一個相對自由、優渥的家族環境裡，過著跟我們相似的生活。

「房子」與「家」的關聯：
渴望蓋一棟自己的幸福之家

邱耀樂：我北漂 5、6 年，都是在外面租房，未來想要擁有自己的房子。再也不用遵循房東的意志，如果不喜歡房子的某些部分，可以直接換掉。我覺得一棟房子不僅僅是一棟房子，它是自己的空間，是對未來小孩、伴侶的承諾，也是一種可以延續下去的財產與精神。如果朋友來家裡拜訪，他一眼就可以知道你是怎樣個

性的人、在家的情況，我覺得這個現象很酷，也很嚮往這種感覺。如果剛好有一筆錢，我應該會選擇買一棟屬於自己的房子，而不是拿去投資。

到台北前不管搬家到哪，我都是住在透天，那種感覺跟公寓很不一樣。就算是很新的電梯大樓，公寓依然是別人的建築物，只是把一個小空間變成你的東西，搭電梯的時候還是會遇到很多鄰居、下樓還是要跟管理員問好。如果真的有錢的話，我會在台北買一個小空間，讓自己不用再租屋，然後在南部買一塊地，蓋自己的房子。

卓庭宇：如果說是「自己的房子」，我也覺得必須是一棟透天厝。我沒辦法想像餘生要住在公寓或大樓裡面，房子就是要有院子、是個別墅。關於「自己的房子」的想像，跟對幸福的想像有很直接的關聯吧。再回到影集，當他們剛住進到這個希爾大宅裡面，小朋友都超開心，選自己的房間、討論這空間多大如何如何……我覺得所有人都會渴望有自己的空間。如果希望跟家人或伴侶住在一起，顯然空間的運用、對空間的想像會很直接影響幸不幸福吧。

我跟我弟搬到台北之後，老家很多房間其實平常門是闔上的，不會有人進去住，所以我們家多數的房間有點像在家具上掛白布的那種歐洲鬼片。我其實也有想過，可能隔了 30 年之後，再回去家裡會不會有鬼屋感？其實滿有可能的。光是我們家的院子，從我小時候到現在，已變得有點荒煙漫草的感覺。

家／房子會隨著時間產生差異，但我家的房子也才 15 年左右，所以還沒有那種感覺。如果時間拉長，片子裡面的房子有 100 年欸！也許經過這麼長的時間之後，氛圍會落差非常大。

邱耀樂：那如果你有一筆錢，你想要把錢拿去蓋你自己的家，還是把錢拿去裝修這棟房子？

卓庭宇：我好像傾向回去裝修那棟房子。

從前我們家剛搬到台南的時候，房子還沒蓋好，有短暫租過別人的房子，他們的東西大量留在那棟房子裡面。可以從櫃子裡面撈出他們家的相本，私密到他們家族的生活紀錄都有。老實說，我覺得那樣的住房經驗是非常差的，你會很明確地

感受到這裡不是你的。那可能比在台北租房子感覺更差，因為你租房子至少會獲得一個乾淨的空間，不會有其他的私人物品。我覺得住別人家很像《鬼入侵》家族過往的住房狀況，看到滿屋別人的東西其實滿不舒服的。你會很明確知道，這裡不是我的，永遠也不會變成我的。

「母親」的詛咒：
壓力使媽媽對孩子的「愛」扭曲了

邱耀樂：我覺得這部片把媽媽設定成精神上有問題，也比較現實。傳統來講，家庭的照顧者可能還是媽媽比較多，孩子對媽媽的依賴也多過於爸爸。

這部片我覺得是想表達媽媽的愛，只是這份愛扭曲了，扭曲成最後他想要用「把孩子都留下來」的方式去保護他們。雖然是扭曲的愛，但我覺得還是出自於最原始的「媽媽想要保護孩子」的心情。滿符合媽媽想要寵溺孩子但是找錯方式，所以才誤入歧途。這件事如果發生在現實，好像也是滿合理的。但現實中媽媽不會用那麼激進的方式讓孩子死（永遠地陪在他旁邊），但可能會不准他出去，一放學就要馬上回家，房間裡裝監視器，媽媽 24 小時都要知道孩子在哪裡，讓小孩過這種完全沒有隱私的生活。我覺得最有可能的應該是傾向這樣。麗芙比較像是現代社會中，有保護慾、想要保護孩子的媽媽或爸爸會有的表現。但我覺得這不是愛，可能只是爸爸媽媽把自己童年或是他自己以前的影子，投射在小孩身上。

卓庭宇：滿同意耀樂講的，可以理解為什麼這樣設定。媽媽畢竟是主要在照顧小孩子的人，我印象很深是大女兒養的貓死去的時候，媽媽沒辦法給小孩一個很好的解釋（解釋什麼是生死），甚至事後還會跟爸爸聊這件事，她覺得很懊悔。顯然母親對教育自己的小孩上，給自己很大的壓力。

回到我自己身上，我媽是國小老師，國小老師會放寒暑假，我跟我弟又是雙胞胎，不像耀樂跟哥哥兩個年紀有落差。雙胞胎隨時都在戰爭或瘋狂玩樂。現在回想起來，我媽以前過暑假或寒假應該滿痛苦的。所以我能夠理解，劇中的母親每天就是要跟這 5 個小孩高度相處，又給自己這麼大的壓力，會走到那一步（精神錯亂），我覺得滿合理的。我媽以前就常常講「雙胞胎是惡魔」，《鬼入侵》的家族成員不只有雙胞胎，還有另外 3 個小孩，我想他們的辛苦應該非比尋常。養育孩子實在太不易了。

父愛或母愛的不平等重量

Two Styles
of
"Ah Fei"
in Images and Words

導演寫影評：
《油麻菜籽》在影像與文字中的兩種風貌

Ah Fei

（《美國女孩》）截至第八稿，故事又悄悄地從母女主線自然地發展為一家四口的家庭劇。……監製林書宇加入後，劇本又起了新的變化。書宇給我的第一個當頭棒喝，就是指出我偏心父親，這讓自以為客觀的我相當訝異。原來是長年在外奔波的父親與我之間保有審美的距離。

——節錄自《美國女孩：電影劇本與幕後創作全書》

圖｜九歌出版、城市國際電影有限公司／編輯前言｜OS 編輯部

2021 年，阮鳳儀以《美國女孩》獲得金馬獎最佳新導演，在首部長片中攤開自己歷經移民又驟然返國，重歸原生家庭卻適應不良，以及與母親、父親，還有妹妹間多緒交織的複雜情感，以「重返」的視角凝望自己成長的時光，但並非走溫情懷舊的路線。1982 年，廖輝英創作的〈油麻菜籽〉獲得時報文學獎短篇小說首獎，隔年旋即改編為萬仁執導的電影版《油麻菜籽》，影像與文學互相幫襯，讓「油麻菜籽」成為女性不甘順服命運的集體意象，成為女性書寫經典文本。40 年過去了，當代女性的生命經驗仍如飛揚四散的油麻菜籽，奮力成長、綿延堅韌，台灣社會也已走過小說與電影問世時新舊社會交替的浪尖，變得更加多元複雜。重返《油麻菜籽》，對阮鳳儀來說也是深刻的自我檢視，她具有從讀者、觀眾至創作者的身分轉向，通過分鏡般的文本分析，細細交代女性成長的過程與轉折，更將視線投注於「女兒之外」的角色，讓過往那些被噤聲、曲扭卻又真實存在的母親、父親與手足被看見，讓「家」的形象更立體。無論小說或電影，皆是從女性自覺出發，歸返「她」和「她們」的家庭故事，探索兩者的關連與重疊，或許正是當代重新閱讀《油麻菜籽》的路徑。

本期 OS 編輯部邀請阮鳳儀導演書寫
評析「家庭故事」，因其作品《美國
女孩》也是關於「台灣家庭」的電影，
女主角梁芳儀作為《油麻菜籽》之後
「新一代」女性樣貌的濃縮，她面對
父母的態度、情緒，以及他們之間的
爭執、偏袒與在社會環境下的遭遇，
《美國女孩》也可以和《油麻菜籽》
相互照映，反射出有意思的視角。

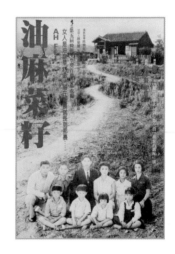

阮鳳儀 |

畢業於臺大中文系，美國電影學院（AFI）導演碩士。首部長篇電影《美國女孩》
獲得第 58 屆金馬獎最佳新導演，成為首位獲得此獎的女性導演。《美國女孩》
亦獲得第 40 屆香港金像獎「最佳亞洲華語電影」及第 24 屆台北電影節最佳影片。
現已上架 Netflix 全球 190 餘地區。著有《美國女孩：電影劇本及創作全書》。

小說改編成電影的取捨：
怨母不是一天形成的

電影《油麻菜籽》（1984）由萬仁導演執導，改編自廖輝英的同名短篇小說，將女性宿命比喻為「落到哪就長到哪的油麻菜籽」——電影從女兒阿惠的觀點出發，以母（秀琴）女（阿惠）故事為主線，敘事長度橫跨約 20 多年。電影由侯孝賢與廖輝英共同編劇，在改編的過程中有許多值得注意的取捨。

原著小說採取時序交錯的第一人稱觀點，穿梭在主觀抒情與客觀敘事之間；而電影則改成第三人稱線性敘事，藉由配樂間接抒情，以音樂作為觀眾進入阿惠內心的重要媒介。

文學作品能夠直接以文字闡述人物內心想法，觀點跳躍也不容易構成讀者的障礙。然而，在影像敘事中（特別是強調客觀敘事的寫實電影），流暢的敘事仰賴「有連貫性的觀點」、清晰的時間過渡，以及事件之間明確的因果關係。

小說從細數秀琴的氣派嫁妝談起，電影則從 5 歲的阿惠與哥哥遊戲聲中揭開序幕。電影中並沒有拍到秀琴的嫁妝，不過卻給坐在黑頭車裡老醫生突出的白西裝、白鞋的洋派形象，以秀琴父親體面的穿著暗示家中財力雄厚。

電影一開始就確立女兒阿惠的觀點，反而秀琴出嫁前的生活，僅僅由寥寥幾筆暗示。這個改編的省略，讓觀眾沒有機會參與秀琴從「無怨」過渡到「有怨」的過程，只有看到秀琴的「有怨」如何越來越深。

影像偷渡父愛：
套上悔改濾鏡的「好爸爸」
展開父女之情

整個電影故事幾乎可以拆成兩個部分來談，前半部分是阿惠童年的鄉間時光，後半部分則是車水馬龍的台北生活。其中區分兩者的關鍵事件，就是秀琴為了平息丈夫世俊外遇惹出的紛爭而被迫搬家。典當了家中所剩無幾的家產，變賣鄉下臨海的日式平房，全家搬至台北。

在電影前半部分，世俊是一個不理家務、重男輕女，且會因金錢與秀琴頻繁起肢體衝突的男人，這點與原著仍是相同的。然而在電影後半部分，失勢的世俊身段軟化許多，反而是成為一家之主的秀琴變得粗野起來，並且越發重男輕女。其中對原著最大的更動，是父母針對阿惠升學的態度，這個關鍵的改動對秀琴相當「不利」。原著裡秀琴支持阿惠升學，以免重蹈她的覆轍；然而電影裡秀琴要阿惠去做女工，反而是父親世俊支持女兒升學。

在故事前半幾乎是「反派角色」的世俊，突然在故事後半和秀琴角色對調。世俊性格的轉變，電影由一場「買甘蔗」的戲巧妙帶過。在阿惠一家搬到台北後的第一場戲裡，阿惠被母親派出去找父親。阿惠在家門外的甘蔗攤看到父親由椅子躍下、俏皮劈甘蔗的淘氣男孩模樣。這場買甘蔗的戲，為先前陰暗的世俊開啟了新的面向，也四兩撥千斤地悄悄地開展父女故事的副線。

在電影版本裡，阿惠一直追求卻得不到的母愛，反而被父親世俊回應了。然而父親的依靠並不長久，在即將臨盆的秀琴被倒會之際，世俊並無餘錢援助，導致阿惠自願將讀書的存款拿出來。原著中這場戲並沒有提到世俊，僅有母女二人。然而電影讓世俊目

睹此幕，一下子將「女兒替母親解圍」的一場戲轉變成「女兒替父親解圍」。這個選擇，其實弱化了母女故事的主線，強化了父女故事的副線。

下一場戲，時間已過 3 年。這時家中經濟狀況明顯改善，阿惠在透天厝裡閱讀世俊的家書，書信內容以畫外音呈現（在此之前，電影並沒有使用過畫外音）。此時世俊語氣深情款款，如原著所寫之「隔著山山水水，過往尖銳的一切似乎都和緩了。」

這一封家書同時發揮許多功能：一來讓觀眾直接進入世俊的內心世界、二來確立父女之間的情感連結、三來也讓世俊的溫柔與秀琴的蠻橫形成強烈的對比。在這個母女故事裡，第一次直接發聲的人竟然是世俊，而第二次則是阿惠。

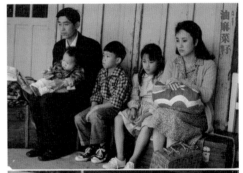

被電影噤聲的一家之主／母：
套上不講理濾鏡的「壞媽媽」
苛待女兒

阿惠的畫外音出現在秀琴處罰她談戀愛而怒剪其頭髮之後，畫外音內容唸的是阿惠寄給世俊的家書。透過這個畫外音，觀眾第一次得以直接進入阿惠的內心世界，也再次呼應父女情誼：畫外音搭配阿惠走在街上的畫面，是她首次獨立於家庭之外的戲。這些在路上行走的畫面，具象地表現阿惠內心開始萌芽的「自覺」，也為她後來的「出走」埋下伏筆（這些獨立在街上行走的戲，重複見於阿惠考慮是否要出嫁的片段）；另一點值得注意的是，母親秀琴至此仍未獲得任何直接發聲的機會，她是被電影選擇性噤聲的角色。

電影添加一場秀琴撕毀女兒情書並怒剪阿惠頭髮的戲，然而並未交代秀琴採取暴力的動機，只能推測或許是出於她對女兒自由戀愛的嫉妒。這場戲裡，鏡頭停留在阿惠流淚的臉部特寫很長一段時間，但只給秀琴草草幾秒交代她面無表情地剪髮。童年的阿惠目睹父母爭執、母親喪父、母親流產，她對於母親的苦痛時時刻刻感同身受（原著裡阿惠甚至誓言要為母親復仇）。然而在這場剪髮戲裡，阿惠與母親第一次出現情感「斷裂」，鏡頭語言讓觀眾幾乎完全站到默默承受羞辱的阿惠這一邊。

在電影的後半段，秀琴的內心情感幾乎刻意地被屏蔽，反而是原本疏遠的父女關係變得緊密。電影甚至在最後阿惠離家前，讓阿惠指定帶走爸爸當年送的洋娃娃，收束父女故事的副線。在整部電影裡，母女之間最突出的溫柔片刻，就是秀琴勸阿惠以後要勤儉持家的對白。然而父女之間卻充滿關愛的段落：例如父女一起慶祝吃西餐（原著為牛肉麵）、父女一起快樂騎腳踏車、父親教女兒日文腔的英文等。電影讓父親同時以對白及行動展現他對女兒的關愛，母親對女兒的愛卻僅仰賴幾句對白帶過。

我與她們的女性成長：
重返「油麻菜籽」的既視感

在改編的過程中，電影在原著母女主線的框架內偷渡父女故事，但同時也導致這兩條情感線相互競爭，甚而削弱母女故事的主線。

原著裡本來有描寫秀琴典當嫁妝為上小學的阿惠買布鞋的情節，在電影中則完全略去。要是改編時有保留買鞋的橋段，我想秀琴的角色會更立體，然而編劇似乎有意要壓抑母親對女兒的溫柔面。一直要到片末，阿惠告知秀琴她結婚的消息時，電影才為觀眾開了一扇進入秀琴的內心世界的門，出現電影第一次「閃回」。

閃回顯現出秀琴當年出嫁的情景，整個畫面近乎無聲——此段由四個鏡頭所組成，分別是椅子空鏡、秀琴特寫、秀琴主觀所見之世俊特寫、以及最後看到的客廳遠景。在回憶場景即將要結束之時，秀琴才首次在電影裡「發聲」，向阿惠解釋當年外公作主將她嫁予世俊的理由，並且肯定阿惠婚姻自主的決定。

然而，秀琴對女兒的坦承仍然偏向事實性陳述，而非秀琴主觀情感抒發。觀眾跟秀琴的內心世界始終保持一定的距離。在「女性成長」的主題裡，電影版的故事幾乎完全只側重阿惠的成長，而在後半段忽略秀琴行事的動機，筆者認為這樣的故事改編有些失衡。畢竟阿惠從「不自主走到自主」，不單只是靠她個人的力量而已。

在我拍完自己的家庭故事之後，相隔 8 年再訪《油麻菜籽》，看到許多似曾相識的劇情設計：例如美術課上「我的母親」的命題作畫、父女共吃西餐、父女騎腳踏車、父親離家工作、剪髮的爭執、母親將女兒鎖在門外……世代變遷，然而家庭故事仍然如此相似，相信當年《油麻菜籽》應在我的內心留下不小印記。這次撰文看的是國語配音的版本，期待修復後的台語原版，希望很快就能在大銀幕上一睹《油麻菜籽》當年風采。

她們的愛情與家族故事

《孤味》

導演許承傑 × 編劇黃怡玫

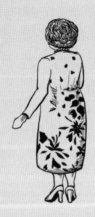

An Interview
with
Director Joseph Hsu
and
Screenwriter Maya Huang

Koo-bī

劇照｜彼此影業／插畫｜鄭瑜婷

《孤味》這部榮登 2020 年台灣電影票房冠軍的劇情長片，不僅是導演許承傑拍攝自其生命經歷，從劇情短片發展至長片，他和編劇黃怡玫花很長的時間討論以嚴謹的結構與技巧，共同譜下這通俗且動人的故事。令觀眾印象十分深刻的女主角——陳淑芳阿姨演出一位堅毅固執、吃苦耐勞的「台灣婦女」，而最令筆者動容的，是導演與編劇談到：「片中的陳淑芳堅決不簽字離婚，因為那是她僅有的『愛情』。」

從擺路邊攤到開餐廳，咬緊牙關拉拔女兒們長大成人的陳淑芳，身為「妻子」、「母親」，她似乎成為過往台灣許多堅韌女性的縮影，然而要她在情感上放手，對她而言也許比單獨養育孩子更困難（別忘了她也是一個為愛情執著的女人）。因為太愛丈夫，她堅守一生致力於事業與家庭，默默維繫她與丈夫僅剩的關連——婚姻證明——這可以說是一個以「愛情」出發的「家」的故事，這一回 OS 編輯部邀請許承傑與黃怡玫「台－美」連線，一起重溫《孤味》的箇中滋味。

許承傑（導演）

台灣導演，紐約大學電影製作研究所藝術創作碩士。首部長片《孤味》獲邀為 2020 年香港國際電影節開幕片、釜山影展亞洲之窗單元、東京影展世界焦點單元，並在同年度金馬獎獲得多項提名，包括最佳新導演及改編劇本入圍。

黃怡玫（編劇）

寫過影評，做過影人採訪，教過英文補習班，現在是全職編劇，希望寫的每齣戲都能雅俗共賞，讓自己的爸媽也看得津津有味。

趙庭婉（採訪人）

過去作為一名逐影展而居的「遊幕民族」，樂於搭建舞台讓許多新銳導演與優秀影像作品被看見，現為自由接案工作者。

金馬獎6項大獎提名

新導演｜女主角｜女配角｜改編劇本｜原創電影音樂｜原創歌曲

缺席的人
是她們不能觸碰的心事

孤味
LITTLE BIG WOMEN

香港電影節 開幕片　釜山影展 亞洲電影之窗　東京影展 世界焦點　桃園電影節 閉幕片

LITTLE BIG WOMEN

10/30 - 11/1 搶先口碑場
11/6 (五) 全台感動上映

陳淑芳　謝盈萱　徐若瑄　孫可芳　丁寧

拍一部真實故事的
漫長養成記

趙庭婉:《孤味》(Little Big Women, 2020) 這部「女人當家」的台式家族故事被寫出來,由最初的短片 (2017) 改編成劇情長片……上映至今受到各地觀眾的喜愛與討論。請你們聊聊這一路走來,這部片的完成、被看見,對你們的意義?

許承傑:感謝大家支持《孤味》,從上映至今已兩年了,依然還受到討論。這部片對我來說,是分成好幾個階段的創作。第一階段是 2016 年將故事開發成長片的時候,我們以原本的短片基礎作為養分,與主創團隊一起探討要如何發展成長片的故事架構。故事當中幾位女性角色分別面臨難關時,要如何呈現她們的內心狀態與困境,這是最初的核心所在;第二階段進入拍攝期,演員、攝影……等團隊與技術人員加入之後,開始跟不同組別討論,加入各方意見而完成的樣貌;而第三階段是後製時期,剪接師、製片以及監製廖桑(廖慶松)的加入,在剪輯的時候賦予影像不同的詮釋,更是把作品帶到更高層面。

但對於主創團隊來說,獲得更多感動與感激是在《孤味》上映期間(與上架串流時期),待大部分的觀眾進戲院看過後,所給予的全面性回應。那時的我們很慶幸,不是單純的把生命經驗呈現給觀眾看,而是在一個電影創作的基礎框架下,嚴謹地從各方面去思考整個故事結構,與觀眾反應之間的關係,使觀眾對角色感同身受。我覺得這就是電影有趣的地方,即便我們做了全方位的思考與設想,還是會得到一些意想不到的反饋與反應。只要我們持續創作,這些都會是很好的學習與成長。

黃怡玫：對我來說最大的意義就是，當電影上映後，我爸媽終於知道我在做什麼了（笑）！在寫劇本階段，我父母經過我房間時，時常遇到我在逃避或拖延寫稿，這時電腦螢幕通常是停留在 Facebook 或是 YouTube 上，但我都說我在工作，等他們看到電影上映了解：「這就是所謂的寫劇本、拍電影」，我想這是很多影視創作者的心聲吧。

回到《孤味》本身，一部電影就是團隊合作的成果。編劇不同於導演的從頭到尾參與，僅在前置階段與主要演員在讀本的時候一同討論角色等等，到了拍攝現場，反倒像是一個客人在一旁觀摩與學習。爾後進入後製階段，更是看見剪輯如何將素材重新詮釋，著實感動。另一方面，台灣電影史上很久沒有出現這種以女性群像為主的家庭故事，私心覺得自己有一點小小的貢獻。

趙庭婉：導演與編劇都有到美國正式「學電影」的經驗，「搬演」一部「自家的故事」往往也是許多影像創作者的起點。從你們求學期間，到正式投入影視製作，在這段歷程中對拍「真實經歷」有沒有想法上的轉變？是否有「台式」與「美式」的創作分別？

黃怡玫：很多編劇一開始都是從自身的生命經驗出發，當時我進學校所寫的第一個短片與長片劇本，也是從我的家庭故事開始的。雖然是自己的故事，但在編劇創作的過程中，你必須要主觀的投入情感，又必須客觀的在安排故事結構的時候融入情節鋪陳與考量觀眾。這樣的狀態對我而言，像是一場心理治療與自我分析的旅程。

所以當我寫《孤味》的時候，雖然素材與故事情感大部分來自導演的家庭經驗，但我也會根據自己生命當中所認識的女性們，透過她們的生命經歷呈現許多感受與詮釋。因為身為一個編劇，需要對角色感同身受且投入情感，才能將角色寫活，但同時又要客觀地做許多分析。對我而言，在編劇過程中其實沒有「台式」或「美式」的差別，這些技巧是通用的。

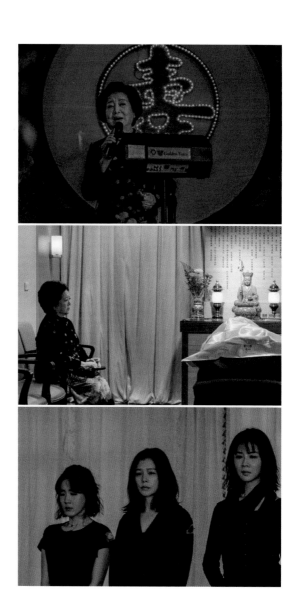

許承傑：就寫故事的方面來說，過去在學校老師都會要求寫一些生命故事，才會有情感，所以有的時候會看到有同學寫了一段刻骨銘心的失戀故事，就會知道他「被分手」。以前會覺得這樣很煽情，但經過一段時間後會覺得有存在的必要。因為當時我們才20、30歲，沒有什麼人生歷練，所以對很多人事物的表現都會帶入自己的經驗，才能夠讓他人理解。因此，編劇對我來說最主要的是要如何留住情感層面。

另一方面是我們這個世代的人從小就有電視可以看，對於戲劇或是西方電影呈現方式是熟悉的，所以不會影響我們製作的過程，在寫故事的過程中確實沒有「台式」或「美式」的差別。但，真正讓我感受到差異的是，進入拍攝期之後，演員的加入有明顯的變化。

《孤味》是一個需要講台語的劇本，過程中會經歷從文本、語言到拍攝上的轉換。對演員來說要思考如何表達那些台詞並理解戲中人物關係、心境，在各自角色的表演上會有不同的顧慮，也因此提出很多自身看法。所以當時我與編劇留了很多時間去跟演員聊個別角色設定的原因，也接收了演員的意見而去調整文本。對於創作方面，當演員進來後起了許多變化，讓這《孤味》有了更好的呈現。

看電影、評電影、創作電影的一步一腳印

趙庭婉：編劇怡玟從過去「寫影評」到「寫劇本」經歷了哪些過程轉變？與導演共同編寫完這齣「真實家庭劇」，請聊聊有哪些讓你倍感壓力或最令你著迷的點？

黃怡玟：我以前在《放映週報》，做過影評與採訪，去採訪的時候聽創作者分享他們的創作過程與最後產出的結果，會發現很多時候跟我們影評想的不一樣。一部電影最終完成的樣貌，有很多

因素影響,無論是表演、商業考量、甚至製片過程沒有辦法做到,或者有時候也是現場意外的火花與驚喜等等,因此出現巨大的差異空間。這是吸引我後來去從事創作的主要原因之一,也是因此踏上編劇的行列。

另一方面,無論是寫影評或是寫劇本,對我而言都存在著共通性,因為我想要跟觀眾溝通,也希望觀眾能夠理解,這也是為什麼我會選擇一些較為通俗的劇本。在寫《孤味》的過程中沒有遇到太大的痛苦,覺得非常的幸運與感激,在那將近兩年的時間,就是完全沉浸在那個世界裡,做了很多自我生命的梳理。思考我跟母親的關係、我的母親與她的母親之間的關係,與我的母親所經歷的等等。

最著迷的地方在於,如何展現我的編劇風格。我的家庭有一個傳統,越是遇到嚴肅或是悲傷的時候,就會用幽默來化解,或是逃避事情本身。這反映在我的編劇調性,會希望在嚴肅最高點之際,讓觀眾笑出來。所以在劇中,我才會寫了一場「頭七」的戲做法事時有蟑螂飛出來,拍攝現場苦了製片與導演。在台灣的民間習俗裡,頭七亡靈回來的時候,會化成任何形式,可能是昆蟲,在這麼哀傷嚴肅的場合,出現了蟑螂亂飛感覺就很爆笑,外加感覺人人喊打的蟑螂,再適合「陳伯昌」不過了。所以,即使知道製片跟導演都很害怕蟑螂,我還是非常堅持這場戲就是要有蟑螂。寫到這樣的狀態就會令我著迷,應該是執著。

許承傑:對,我們買了兩大箱養殖用的乾淨蟑螂,一隻、一隻放出來,因應劇情需求,要讓蟑螂爬到水果上,結果這兩大箱蟑螂全部都在現場到處亂竄。重點是,那一天編劇不在!

趙庭婉:請進一步聊聊關於《孤味》的「女系」家族成員設定。女主角林秀英(一家之主),從現實中到短片、長片中始終不變的靈魂性格是?

許承傑：關於林秀英這個角色，當初我透過身邊很多的阿姨或是長輩們做田調，想找出當年外婆不願意離婚的原因。所有的回應都是：「她就很傻，只是為了爭一口氣。」我開始思考，到底什麼叫「爭一口氣」？我們從小就被灌輸一個觀念，這次考不好，下一次要考好一點來爭一口氣給大家看。或是小時候被別人瞧不起，長輩就會說你要更努力，證明給別人看。但是，很常聽到的「爭一口氣」到底是什麼東西？是很有骨氣，或是被他人認可的一種榮耀嗎？

很多人都說，秀英是一個偉大的女人，一個人從路邊攤賣蝦卷到開餐廳含辛茹苦把3個孩子養大，如此的克勤克儉且忠貞不渝，等待一個不回家的男人。這是否是秀英從小到大所得到的價值觀，與當時社會給她的框架，使得秀英身為一個女性，必須要符合某種社會期待與刻板價值，而將「這一口氣」堅持著。

所以，當現實進入短片，再到長片的階段，漸漸發現，秀英所謂的「爭一口氣」，到底虛擲了多少東西？她是否有回過頭來好好看看自己、擁抱自己？這中間所受的委屈與折磨，那「爭一口氣」到底要付出多少代價呢？從這個角度去思考秀英這個角色，這件事情對她的意義是什麼呢？

黃怡玫：我們也一直在思考林秀英為什麼不肯離婚？秀英的自尊，來自她原本是一個大戶人家的女兒，嫁給了一個丟人現眼的丈夫。究竟是什麼原因讓秀英如此執著呢？後來有找到一個更重要的原因：雖然劇中秀英是一位70歲的阿嬤、一位母親，但是大家都忘了，她也是女人，這是秀英的愛情，她身為一位70歲的女性所擁有的那一份愛情。

許承傑：秀英最終放不下的是對那份愛情的堅持與執著，倘若離婚了，70歲的秀英還擁有愛情嗎？還是一旦放棄了，就會打破這輩子奉為圭臬的傳統價值框架呢？故事最後，秀英做出的選擇是不符合社會期待的結果，但你會發現那是她自己的決定。

趙庭婉：「孤味」是否代表秀英的「人生味」（境遇與處事態度）？

許承傑：當初在發想片名的時候，得知台南有一個詞叫「孤味」，源字於「沽味」，意思是一個小吃攤專賣一個味道的菜餚。在短片上可以看到，表面上秀英只會擺路邊攤賣蝦卷，因為她只會做蝦卷，另一方面是在指她只會一個人很辛苦的把小孩帶大，很會顧這個家，可是她可能不是很會顧她的愛情。但一生堅持一件事，是為了得到旁人對你辛苦的安慰與認可，還是在捍衛自己？用盡一生堅持，相信等待就會有圓滿的結果，但是事與願違，心中的疙瘩依然存在，問題只是被逃避著，總有一天還是需要回過頭來面對，以及處理問題時的選擇為何，這是我們想要挑戰的「孤味」精神。

趙庭婉：林秀英與她的女兒陳宛青、陳宛瑜、陳宛佳、何晴眉，以及外孫女小澄的親情，是否有程度不一的期許／衝突（或偏愛／虧欠）？

黃怡玫：片中每一個女兒都在反射出父母的情感狀態，觀眾一開始看到的父親缺席幾十年且帶來往生消息，所以我們將一些父親的特質折射在女兒身上。例如：大女兒給人一種放蕩不羈的樣貌，如同愛玩的父親；二女兒通常比較容易被忽視，所以會極力爭取父母的愛與認同，長成認真負責的孩子；最小的小女兒是計畫外出生的，與兩位姊姊相差十幾歲，因此做為家中么女備受寵愛，同時因為年紀太小對於父親的記憶僅存在些許片段的美好記憶，所以父親美好的樣貌大部分都會在小女兒的回憶中呈現。

當初每一個女兒角色的設定，都建構於要「讓秀英想起亡夫的樣貌」，透過彼此的衝突來勾起秀英心中最深的心結，比較沒有探討到秀英對晚輩的期許，反而是衝突比較多。

另外是阿眉（何晴眉）的角色，許多觀眾提到為什麼要安排這個橋段，因為該角色對於故事沒有任何推進。但《孤味》是我們阿嬤那一代的故事，在秀英的那個年代，因為經濟條件不好，養不起小孩的時候就會送養。除了在喪禮上，秀英替懷有身孕的阿眉繫上紅繩子保平安之外，還有剪掉的的片段：當阿眉要回新加坡之前，秀英特意送上親手做的蝦捲到飯店，讓阿眉也嚐嚐母親做的家鄉菜。由此可見，秀英在面對 3 個女兒總是充滿著強勢，但對於阿眉，則是表現出作為一個母親最虧欠的地方，她也想要彌補；這是我們想要表現秀英作為母親的另外一面。

男女視角共構人物 女性故事的「共識」與「共事」

趙庭婉：請問導演在眾多女性角色（祖孫三代，主要人物皆是女生），以及合作編劇、製作人皆為女性的工作團隊中，最大的挑戰是什麼？是否享受拍片的過程？

許承傑：一開始是我先做了《孤味》的短片，當時製片跟我說可以發展成長片，找了編劇黃怡玫加入，沒有想太多的情況下，我們 3 人就開始開發這個故事，當時沒有覺得男女比例失衡。後續主創團隊有了服裝、造型組的加入，漸漸女性工作人員的比例變高了。

我們團隊對於這故事與角色上面的情感，有著高度的共識，因此在女性劇組人員比較多的情況下，並沒有產生任何影響，彼此都拿出專業在自己的工作崗位上，理性討論沒有衍生太多的摩擦。另一方面，應該是我比較好溝通，劇組如果有什麼摩擦，大家都可以好好討論與協調。在這次的合作當中，跨越了那些一定要女導演拍攝女性電影，或是男導演拍攝男性電影等等的既定性別印象，進入下一階段，以各自的專業，平等的參與《孤味》的創作過程。

黃怡玫：台灣電影工業一直給大家的印象都是導演中心制，例如：當時《孤味》在金馬影展有一場放映，現場有一位觀眾問了一個關於角色的問題，因為當時麥可風在導演手上，主持人就直接請導演回應，但因為我是一個不太會表情管理的人，當下有些臉色變化（笑）。後來在網路上看見該觀眾發表對於導演回應不認同的意見，也表示他看見了我當下的表情，就覺得編劇一定被導演壓制之類的看法，我覺得很有趣。

這一題對我們而言是很複雜的問題。一般來說在台灣的電影工作，普遍認為是導演中心制，而《孤味》這部片的故事源自於導演的家庭故事，所以作為編劇在面對這個故事的精神上，依然會很尊重故事的原始狀態。另一方面，因為團隊成員彼此個性的關係，在劇本創作的階段我們是完全開放的，遇到意見不同時是可以接受批評，卻又不會傷害對方。但是到了拍攝現場，就會完全是導演的主場，他在現場能因應任何需求，若必須改劇本，他就可以改。因為我相信導演瞭解這場戲的重點是什麼，外在的條件如何改變都不會影響故事核心。

很多觀眾會問，為什麼是由一個男導演來執導這部女性群像電影？我們都會說主要製片團隊大部分是女性，所以會在創作過程中找到平衡觀點。

趙庭婉：要如何透過男性的眼睛去詮釋女性的故事？導演與編劇是怎麼掌握了細膩的精神所在？

許承傑：這些角色的原型大致上是來自於我的兒時記憶。但最後深究後的角色設定，則是來自於編劇功力與我們討論的結果。例如：謝盈萱飾演大姊「阿青」這個角色，源自我小時候見過的一位長輩家人的友人，記憶中她是一個想離婚卻離不了，感情生活非常豐富的女人，也看過她一個人坐在窗邊很落寞的畫面……

在編劇的過程中，我與怡玫分享了許多回憶，就算最後只使用到了 20%，只要挖掘夠透徹就可以完全呈現角色的背景與思緒。所以當我們跟演員溝通，他們大多都可以感同身受，甚至那些設定與他們的背景也會有重疊，也因此說服了這群「大咖」演員加入演出。

開拍前我們把劇本給廖桑（廖慶松）看過，他跟我說只有一件事不用擔心，就是情感層面，這些一看就知道不是憑空想像出來的，光看劇本就知道這是真實發生過的事情。對當時我而言，無疑是打了一劑強心針。

黃怡玫：與其說導演是男性視角，我更覺得是導演從小在女人（家族）堆中長大，所以他很擅長與女性相處（笑）。

許承傑：說真的，第一部長片就做《孤味》我覺得幸運，因為這是我熟悉的女性的故事，假設今天拍的是我個人的故事，找來一個跟我很像的男演員，搞不好我會不知道怎麼跟他溝通。但《孤味》是我將熟識的親友原型投射在這些演員身上，所以我比較知道怎麼溝通。另一方面，我們與演員有很好的共識與默契，演員總是很快就進入狀況，在拍攝現場沒有花太多時間等待，一切都滿順利的。

趙庭婉：拍片時你們與多位資深電影前輩共同工作，如今有什麼樣的感想？

許承傑：拍短片時就與淑芳阿姨合作。而謝盈萱算是舊識朋友（她答應演出時，《誰先愛上他的》還未上映）。一直到徐若瑄、丁寧、龍少華，或是主創團隊的廖桑等大咖前輩加入後，我都帶著非常感謝的心情，這幾位演員都是在業界 30 年了，還是願意給新導演機會。

而指導演員的部分，是著重在講戲，例如：演員演了一種哭法不是你要的，但這些專業的演員他們拍戲的經驗比我多，任何技術問題他們也都比我了解，反而是我身為一個新導演，要學習如何正確地傳達需要調整的部分，讓這些厲害的演員一點就通。台灣的演員是非常好溝通的，只要你願意花時間，各方面都沒有問題。這次拍攝我最大心得，是想跟新創團隊或是學生劇組說，永遠都要善待那些陪伴你拍學生片的演員與主創人員，因為他們毫無理由需要陪小朋友試錯。

一言難盡的家庭創傷 抱持希望的正向結論

趙庭婉：你們對《孤味》中家庭創傷的理解，以及結局的構想是怎麼決定？

黃怡玫：當初在構想劇本的時候，主要思考的是這個家庭的整體氛圍，與故事最後希望以正面收尾。有一次有位觀眾分享，他看完《孤味》之後非常悲傷，因為故事結尾沒有人的問題得到解決，每個人依然都要抱著自己的問題繼續活下去。回歸到編劇本身，這可能是我的成長背景與個人性格所養成的創作風格：知道問題的存在，但創傷其實沒辦法復原，最終你只能懷抱著傷口繼續走下去。

許承傑：的確，在故事中我們沒有解決任何問題。例如：三個女兒到最後依然與媽媽是對立的、阿青依然沒有離婚成功、阿瑜的女兒也沒有去國外唸書、佳佳是否有繼承家業也沒有明確的答案、秀英也沒有解決什麼。但最終秀英選擇搭上計程車唱起最愛的歌，讓第三者去主持丈夫的喪禮，毫無疑問的，這就是一種理解吧。

黃怡玫：很多阿嬤看完都說，那個時代的男人都這樣，我一個人種田又做女工要養四個小孩，都不算什麼！我想這就是秀英那個世代的情感表達——好像輕輕放下，其實她內心裡還是有一個沉重的地方。身為一個編劇，寫了一部電影讓他們看到類似自己生命處境的故事，可以被理解與產生共鳴，那對我而言就是莫大的榮幸。

趙庭婉：《孤味》是否也特別聚焦或放大了「母愛」或「母性」的寬容，減少人性中的怨念與親子／夫妻矛盾？

許承傑：探討傳統家庭倫理關係與儒家思想範疇，並非本片的命題。《孤味》探討的是元配與第三者之間的對話，在現實生活中當第三者出現往往不會有後續的發展，但是問題「解決」的話，對話就會停止了，無形的怨念與恨意永遠會存在彼此的心中。而這樣的家庭創傷，或許會延續到下一代，問題依然存在。我們思考的是，如果這個對話繼續發展下去會是什麼樣子，會有答案嗎？

趙庭婉：為什麼片中缺席的父親（陳伯昌），在秀英與女兒們的回憶中都有特別美好，甚至有些夢幻（讓她們無法對他的拋家棄子恨之入骨）？

黃怡玫：劇中父親一登場就被定調是一個渣男，當初為了這個部分我們拿捏很久，想了很多他的惡行，例如偷印章、找酒家女、拋家棄子、常年在外等等，皆透過秀英與女兒們的回憶來讓觀眾看見。對秀英而言，這些回憶都是不美好的。而長女與次女從小看著父母親發生種種不愉快，她們理解媽媽的痛苦，也已幾十年沒有跟父親聯絡。唯獨小女兒佳佳，長大後還有持續與父親聯繫，因為她記得小時候某次父親難得回家一趟，離開前給了佳佳一塊軟糖，但佳佳不知道的是當天父親回家是要跟媽媽提離婚的，這兒時短暫的物質上美好回憶，讓佳佳緊抓著與父親的美好連結。

許承傑：或許這裡有我們沒有在劇中解釋清楚的地方。試想，就女兒的立場與母親生活了 30 年，成長過程中母親總是在怨嘆度日，跟一個偶爾出現的父親，雖然知道他辜負了這個家庭，但每當他出現總是風趣又歡樂。對於這樣的父親，她們仍會想起美好回憶，是否是對母親的背叛呢？考量到母親的心情，做女兒的是要接受父親對自己的好，還是應該對父親憤而轉身去呢？

對佳佳而言，因為小時候還不懂事，不清楚父母之間的情感關係，在佳佳的印象中父母不常見面，但父親回家時總會送糖果。相較於佳佳，大姊、二姊比較避而不談。例如大姊很明顯在乎媽媽的心情，兩個姊姊也都清楚父母之間的難處。

我們或許挑戰了關於「孝道」的詮釋，很多觀眾看到最後表示忿忿不平，父親做了這些事情，為什麼最後沒有人恨他？甚至有些觀眾是很氣憤的直接表示，為什麼這些女兒對於母親是這樣的態度？

黃怡玫：所以《孤味》其實是一部溫柔但離經叛道的電影。

許承傑：事實上它是滿叛逆的片，並非一部通俗的家庭倫理電影。片中探討了很複雜的情緒，光看結局的就知道沒有倫理可言（笑）。

黃怡玫：片末，我們有意識的選擇讓秀英一個人在計程車上唱最喜歡的歌，而非常見的回歸家庭，並與家人重溫良好的團聚這類 Happy Ending。回歸到秀英身為一個女人本身，讓她與傷了她一輩子的愛情好好道別。

Barndom: Kob

In the morning there was hope. It sat like a fleeting gleam of light in my mother's smooth black hair that I never dared touch; it lay on my tongue with the sugar and the lukewarm oatmeal I was slowly eating while I looked at my mother's slender, folded hands that lay motionless on the newspaper, on top of the reports of Spanish flu and the Treaty of Versailles. My father had left for work and my brother was in school. So my mother was alone, even though I was there, and if I was absolutely still and didn't say a word, the remote calm in her inscrutable heart would last until the morning had grown old and she had to go out to do the shopping in Istedgade like ordinary housewives.

Om morgenen var håbet der. Det sad som et flygtigt lysskær i min mors sorte, glatte hår, som jeg aldrig vovede at røre ved, og det lå mig på tungen sammen med sukkeret på den lunkne havregrød, jeg langsomt spiste, mens jeg betragtede min mors smalle foldede hænder, der lå helt stille på avisen hen over beretninger om den spanske syge og Versaillestraktaten. Min far var gået på arbejde, og min bror var i skole. Så var min mor alene, selv om jeg var der, og hvis jeg var helt stille og ingenting sagde, kunne den fjerne ro i hendes underlige hjerte vare, lige til formiddagen var blevet gammel, og hun skulle ud at købe ind i Istedgade ligesom almindelige koner.

nhavnertrilogi

1

童年——
哥本哈根
三部曲 1

作者 ___ 托芙·迪特萊弗森（Tove Ditlevsen）
出版社 ___ 潮浪文化

早晨，希望無所不在。它存在於我不敢碰觸
的母親光滑的黑髮上，稍縱即逝的那一抹光
裡；它存在於我舌尖上，糖與溫熱的燕麥粥
裡，我緩慢地吃著，同時凝視著母親那雙纖
細的手，交叉著，安靜地擱在報紙裡有關西
班牙流感和凡賽爾條約的報導之上。父親已
出門上班去，哥哥在學校。母親獨自在屋
裡，雖然我也在，但是只要我完全沉默，不
發一語，在母親那令人猜不透的心裡，那一
刻遙遠的寧靜便得以延續，直到上午逐漸老
去，而她必須如尋常婦人般，到伊斯特街去
採買日用品。

延 伸 閱 讀
「影像化」潛力之作

陽光灑在綠色的吉普賽拖車上，彷彿光是從裡面透出來的，疥瘡漢斯（Hans）赤裸著上身走出來，手上拿著水盆。他往身上沖水，然後伸手把美麗莉莉（Lili）遞給他的毛巾拿過去。他們之間只有沉默，就好像一本書裡的插圖，快速地翻頁就翻過去了。就和母親一樣，他們數小時內就會轉變。疥瘡漢斯是救世軍，美麗莉莉是他的情人。夏日裡，家長支付他們一天 1 克朗（kroner）一天，請他們用綠色的拖車載滿一車小孩，開到鄉下去。在我 3 歲、我哥 7 歲的時候，我跟他們去過一次。現在我 5 歲，我對那一次旅程唯一的記憶是，美麗莉莉把我從車裡帶出去，放在我猜是沙漠的熱沙子上。我看著那綠色的車子開走，越變越小，哥哥還在車裡，而我永遠都不會再見到他和母親了。小孩們回家以後，全都得了疥瘡，這就是疥瘡漢斯這個名字的由來。

但是美麗莉莉並不美麗，美麗的是我母親，在這些奇怪、快樂的早晨裡，我徹底地讓她擁有安靜的母親。美麗而遙不可及，寂寞而充滿祕密思緒的母親，我永遠無法認識她。在她身後，被父親用褐色膠紙補貼起來的花卉牆紙上，掛著一張照片。照片裡的婦人凝望著窗外，她背後的地上立著一個搖籃，裡面有個小嬰兒。照片底下寫著：等待丈夫從海上歸來的婦人。偶爾，我會和母親的眼神忽然撞個正著，母親順著我的視線看到了這張照片；我覺得這張照片是如此的溫柔而悲傷。但是母親會忽然大笑起來，那笑聲就像許許多多被充滿氣的紙袋忽然同時爆裂那般。我因為害怕而心跳加速，同時感到悲傷，因為世界上所有的沉寂突然被破壞了。

但是我跟著大笑，因為我和母親一樣，被困在這殘酷的歡快氛圍當中。她把椅子推開，穿著她那皺巴巴的睡裙站在照片前，雙手扠在腰上。然後她忽然開口唱起歌來，聲音充滿挑釁，像個年輕女孩一樣，和她大聲跟店家殺價時的聲音，完全不同。她唱著：

難道我就不能
盡情地為我的托芙兒歌唱嗎？
睡覺吧，睡覺吧，睡覺吧。
請從窗前走開，朋友，
改天再來吧。
冷霜與寒意
又把那窮光蛋帶回家來了。

我不喜歡這首歌，但是我必須大聲地笑著，因為這是母親為了逗我開心而唱的歌。這是我的錯，如果我不看著那張照片，母親的視線不會在我身上逗留。她便可以繼續交叉著雙手安靜地坐著，她那雙嚴厲卻美麗的雙眼可以凝固在我們之間的無人區域裡。而我可以持續地在心裡微微喊著：「媽媽」，我知道她會以某種神祕的方式接收到我的呼喚。我應該讓她獨自擁有更長的時間，如此她便可在無言中喊叫著我的名字，並知道我們之間有著血脈關係。如此一來，一種類似「愛」的東西會蔓延全世界，疥瘡漢斯和美麗莉莉也會感覺得到，然後繼續成為一本書裡的彩色插圖。然而現在，在這首歌結束的那個當下，他們之間的爭執與嘶吼立即展開，互相拉扯著頭髮。當樓梯間的怒吼延展到客廳來，我承諾自己，明天，我要假裝牆上那張悲傷的照片並不存在。

當希望被摧毀以後，母親以一種粗暴與厭惡的姿態穿上衣服，彷彿每一件衣物對她來說都是一種羞辱。我也得換衣服，而世界是如此的寒冷、危險，以及可怕，因為母親黑暗的怒氣總是延伸至我臉上的一巴掌，或者一把把將我推向壁爐。

她陌生而捉摸不定，我想，我或許在嬰兒期被掉包了，而她不是我的母親。穿好衣服後，她走進臥室，朝一張粉紅色的紙巾吐了口唾沫，用力地往臉頰上摩擦。我拿著杯子走進廚房，內心深處，一些冗長、莫名其妙的字句開始在我腦海裡蠕動，恍如一層保護膜。那是一首歌、一首詩，擁有一些抒情、有韻律，以及無限憂愁的句子，但是絕對不是痛苦而悲哀的，正如我知道，我接下來的一天只剩下痛苦和悲哀。

When these light waves of words streamed through me, I knew that my mother couldn't do anything else to me because she had stopped being important to me. My mother knew it, too, and her eyes would fill with cold hostility. She never hit me when my soul was moved in this way, but she didn't talk to me, either. From then on, until the following morning, it was only our bodies that were close to each other. And, in spite of the cramped space, they avoided even the slightest contact with each other. The sailor's wife on the wall still watched longingly for her husband, but my mother and I didn't need men or boys in our world. Our peculiar and infinitely fragile happiness thrived only when we were alone together; and when I stopped being a little child, it never really came back except in rare, occasional glimpses that have become even more dear to me now that my mother is dead and there is no one to tell her story as it really was.

Når disse lyse bølger af ord gennemstrømmede mig, vidste jeg, at min mor ikke mere kunne gøre mig noget, for nu boldt hun op med at betyde noget for mig. Min mor vidste det også, og hendes øjne blev fyldt med kold fjendtlighed. Hun slog mig aldrig, når min sjæl således var bevæget, men hun talte heller ikke til mig. Fra nu af og til næste morgen var det kun vore legemer, der var tæt ved hinanden. Og de undgik trods den snævre plads selv den letteste berøring med hinanden. Sømandskonen på væggen så stadig længselsfuldt efter sin mand, men min mor og jeg behøvede ikke mænd eller drenge i vores verden. Vores underlige og uendelige skrøbelige lykke trivedes kun, når vi var alene med hinanden, og da jeg holdt op med at være et lille barn, kom den aldrig virkelig trlbage undtagen i sjældne, tilfældige glimt, som dog er blevet mig så dyrebare, nu da min mor er død, og der ingen længere findes til at fortælle hendes historie, som den virkelig var.

當這些如光的文字海浪在我體內流動著，我知道，母親已經無能為力，因為她對我來說，已經失去了意義。這一點，母親也知道，她眼裡充滿著冷漠的距離。每當我的靈魂受到如此感動時，母親從不打我，但是也不對我說話。從此刻開始到隔天，只有我們的身軀彼此靠近，而它們即便在最窄小的所在，也努力地避免彼此之間最輕微的碰觸。牆上，水手的妻子依舊渴望著丈夫的歸來，但是母親和我的世界裡都不需要男人或男孩。屬於我們的莫名、無止境且脆弱的快樂，只有在我們單獨在一起的時候存在；當我不再是一個孩子的時候，這快樂從來不曾回來過──除了在一些稀有的、偶然的浮光掠影裡，這對我來說越發珍貴啊，如今母親已經過世了，再也沒有人可以真實地講述她的故事了！

◉未完待續，全文請見《童年》哥本哈根三部曲 I

Family———Forbidden Speech

掀開私記憶‧
真實人生的家族禁語

政治犯外公‧毒親老爸‧大體媽媽

掀開她們的家族記憶，有的曾是不能說的秘密；有的是膿瘡，一碰就見骨見血；有的是難以對外人言說的痛。當血親是剪不開的羈絆，當家人不定期地招降，她們如何將自己安放於若遠似近的心靈居所？本期 OS 特別採訪了白色恐怖受難者第 3 代子襌、毒親的女兒玖芎，以及大體捐贈志願者的家屬葉子，聽她們道來自身的家庭祕密，與難以言說的家族禁語──這些現實發生的故事往往更像電影。

企劃、撰文 ___ 林潔珊／插畫 ___ 張嘉路

Frances Jong's Family

《超級大國民》許毅生 VS.「白恐遺族」
子禪:「政治犯不管在哪個地方,好像都是一樣的。」

《悲情城市》裡的林家 4 兄弟,《好男好女》裡的鍾浩東,《牯嶺街少年殺人事件》小四的父親,《超級大國民》裡的許毅生……台灣新電影中的白色恐怖受難者形象,大多為知識份子,戴著紳士帽的儒雅氣質,因追求自由民主而淪為階下囚。近年的《返校》,將白色恐怖題材帶往更大眾的視野;而 2022 年底上映的《流麻溝十五號》,更是將目光聚焦在女性政治犯上。

數十年過去,白恐受難者後代如何回憶祖輩的歷史?政治是否會成為他們的家族禁語?白恐受難者第 3 代鍾子禪,從小生長在深綠家庭,外公因「蘇東啟案」於 1961 年左右被捕,父母則曾在海外從事台獨運動。然而子禪家並不忌諱談論政治,反而「懂政治」是她在家族裡的談資之一,甚至自己也投入地方政治工作。

《吹動大麥的風》中刑求的一幕,主角邊被活拔指甲邊幾乎尖叫地聲明:「這是愛爾蘭的國土,你無權非法侵占我的國家。」在歷史課上看到這幕的子禪,不知為何突然想哭,或許是連結到外公因爭取台灣獨立,卻被抓進牢裡刑求的家族創傷。「這部片雖然講述的是愛爾蘭獨立的故事,然而政治犯不管在哪個地方,好像都是一樣的。」子禪最後說道。

Kiú-kiong's Family

「毒親」（toxic parents）一詞，源於美國著名心理療法家蘇珊·佛沃（Susan Forward）的研究，這些父母擅於情緒勒索，以恐嚇孩子來滿足自己的支配慾。台劇《你的孩子不是你的孩子》、韓劇《Sky Castle》，描寫名門望族對孩子施予高壓，望子女成龍成鳳，最後導致家庭功能失常。這些作品或許較少刻畫「毒父」，頂多是直接讓父親缺席，但另一端的貧苦人家，如《無人知曉的夏日清晨》、《寄生上流》的父母，不也算是一種毒親？

無論在電影或是在現實生活中，孩子總是難以擺脫父母，背離子女總會被外人勸告「父母這樣做都是為你好」。26 歲的玖苧不這麼認為，她會稱自己的父親為「負親」，還將親身經歷的家族與童年創傷出版成書，甚至高中畢業就遠赴土耳其唸書，只為了擺脫家人。當大家都在說「天下無不是的父母」「家醜不可外揚」，玖苧勇敢揭露家族瘡疤，更不忌諱談論對原生家庭，尤其對父親的恨。

然而她對理想家庭的樣貌仍有嚮往，在同志動漫《弟之夫》中，她看見了一個理想家庭的良性互動，與平等的權力結構。還有講述非典型家庭的《小偷家族》，她在這群沒有血緣關係、在社會底層求生存的低端人口中，看見了最崇高的付出與犧牲，而這些良善，甚至超越了血緣與親族關係。

Seow Hong Nai's Family

《我們的藍調時光》玉冬 VS.「大體家屬」
葉子：「生死生死，死又大於生。」

《我們的藍調時光》中罹患癌症的玉冬，與恨了她一輩子的兒子東昔，成了近期最催淚痛心的母子關係描寫。學習如何告別，是人生的一大課題，也是家庭相關作品中常見的主題，《童年往事》、《橫山家之味》、《下一站，天國》，還有講述生死禮儀的《送行者》、《Move to Heaven：我是遺物整理師》等。

2013 年經歷父親過世、母親罹癌後也離世，今年 43 歲的葉子，在當時成了全職照護者。她深深感受到人們在面對突入其來的死亡與病痛，常常是措手不及的。而更艱難的是，母親還是一名大體捐贈意願者，如紀錄片《那個靜默的陽光午後》的描述，死亡禁忌加上解剖大體會「死無全屍」的忌諱，讓家族承受不少壓力。後來葉子選擇進修「生死學」，畢業後從事殯葬與家屬悲傷輔導，提供遭逢驟變的家庭專業的心理諮商服務。

生死大事之中，死又是大於生。葉子在《人生大事》這部講述殯葬業家族如何面對死亡的電影中，再次反思自身對生死大事的體悟。雖然父母已不在世，然而她對理想家族樣貌的想像，是有如《維琴河》裡的相處模式，坦承相待、互相尊重，能夠做自己，又可以互相陪伴。

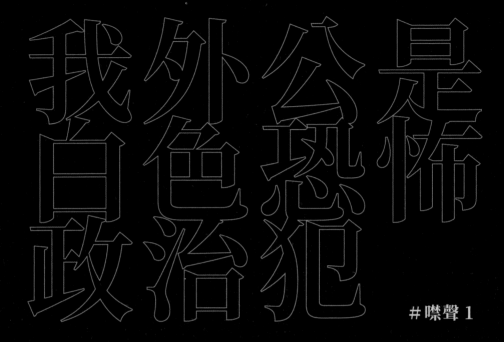

我外公是白色恐怖政治犯

鍾子禪 Frances Jong｜

另名「中指長」，32 歲，台北人，東吳大學哲學系，出身於產出眾多政治幕僚的辯論社。畢業後從事時尚產業，沉迷察言觀色與「讀空氣」。

曾在新竹縣當政治幕僚，經營 IG「我的室友是議座」，致力以「網美照騙」紀錄地方政治大小事。白色恐怖受難者第 3 代，外公因「蘇東啟案」於 1961 年左右被逮捕，入獄約 7 年。

Q 請描述你與外公的關係，聊聊你或家人對他的印象？

A 我外公的骨架非常大，180 公分，善長柔道和劍道。我外公當時是黨外議員，1961 年左右他跟蘇東啟等百餘人被逮捕入獄，這個事件也叫「蘇東啟案」。蘇東啟是現在雲林縣長蘇治芬的爸爸，而我外公跟蘇東啟是獄友。

聽親戚說，外公當黨外議員時幾乎沒在放假，家裡就是里民服務處。記得八七水災時，農民窮得過不下去就會跑來我們家，外公除了安撫他們，幫他們填賠償或補助的表格，也會說一些「揹不到我和你一起搶銀行」之類的帥話，農民很吃這一套，會覺得他很可靠。

外公在聲援雷震時，就被特務盯上了。他前後坐牢了 7 年，本來是被判死刑，因為「蘇東啟案」發起人是打算起義爭取台灣獨立，他們一行人本來是準備要去搶槍支，而外公當過日本兵，所以當時槍支是交給他管理，這個罪在當時是非常重的，不過後來他刑期滿就出獄了。

Q 家裡如何談論這件事？至今仍是個禁忌嗎？

A 外公被抓去關的時候，我媽才 5 歲，她隱約感覺到家裡有狀況，但不敢問外婆。媽媽有感覺到這事好像不太能問，當時在學校也不太能說。有天她趁家裡沒其他大人時才偷偷問外婆「為什麼爸爸會被抓走」，外婆說「因為你爸為台灣人站出來，所以才被抓去關」。這句話有重建媽媽的自尊，因為本來媽媽以為他爸是壞人才被抓的。

在我出生後的記憶裡，我們家其實很會聊政治，我們家的長輩很喜歡會聊政治的小孩，所以懂政治對我來說，算是一種談資。但我小時候的社會氛圍，對外都不太聊政治，因為外省同學會說自己的祖籍在哪裡，但我很難去說自己是政治犯後裔。這麼說來，我覺得比較不像被家人禁言，而是被社會禁言。在家裡我們並沒有避談政治，而我父母親也是因為在日本留學時參與台獨運動而認識的。還記得小時候出入境日本，我們一家人有被政府人員約談，後來是請外公動用關係去協商才獲准上機，但當時已經解嚴了。

Q 你如何看待身為白恐後代這件事？這件事對你個人的影響？

A 這次選舉我在新竹縣做政治幕僚，有時候會覺得自己像是靠「本能」在做事。比如有次我跟我的候選人一起去拜訪前縣長，前縣長拿出橘子說要請我們吃，那橘子不太好剝，但我那位年輕候選人就老實地剝橘子吃，吃完拜訪就結束了。後來我跟他說，這種場合你應該要認真去問長輩是不是有話想跟我們說，而不是認真吃橘子還吃得一身狼狽，也沒有達到拜訪長輩、了解需求的目的。可能我小時候遇過很多這樣的政治人物，他們身上都會有一種「氣」（khui），我比較知道要怎麼去應對。

另外就是外公出獄後就變得控制欲很強，會一直控制我外婆。在牢裡關久了，也許他心裡生病了，所以才會用奇怪的方式表達對愛的需求。我覺得我媽、舅舅、阿姨們會有關係上的「焦慮依附」，我媽媽對我爸也有，會想要知道爸爸的所有行程。他們都是受傷的人，會用咄咄逼人的方式來表達愛，而到我和我弟這些第 3 代，則演變成「逃避依附」。比如我們會離家出走、會突然消失之類，但這對焦慮依附的人來說是最極端的報復，我覺得我後來在面對關係時也是如此。

Q 遇到被家族或被任何關係束縛的時候，你會做些什麼讓自己好過一點？

A 當然是繼續逃呀（笑）。逃避一天不能解決，那就逃避一週吧！但要意識到自己在逃。打個網路遊戲的比方，一段關係類似於活在某個伺服器，逃避比較像是登出某個關係的伺服器，去別的伺服器。比如逃避了 A 關係，暫時不想處理 A 關係，就把時間都拿去看漫畫，那看漫畫就是登入另一個 B 伺服器。

有的人可能一輩子都只需要一個伺服器，一直都把關係處理擺在第一位，但我沒辦法這麼專心，所以我需要很多伺服器。逃避本身其實是一件很民主的事——我很自由地選擇各種關係的密度，想拉近就拉近，想拉遠就拉遠，當然也會尊重對方跟自己一樣有慣性逃避。逃避本質上是滿有人權主義色彩的，大家有機會的話，鼓勵大家體驗看看，體驗成為逃避依附者。

我恨透了毒親老爸

玖苓　Kiú-kiong ｜

26 歲，宜蘭人，2015 年到 2020 年完成安卡拉大學土耳其語言文學系學士，目前是國立中興大學台文所研究生。

2022 年出版《我把自己埋進土裡》，前半部揭露家族瘡疤與「負親」（編按：玖苓會稱父親為「負親」）造成的童年創傷，不忌諱談論自己對父親的恨；後半部寫她「逃」到土耳其留學遇上政變，爾後如何歷劫歸來。

Q 請描述你與父親的關係？

A 我最近讀到一本丹麥的散文集《童年》，作者描述她跟母親的關係「毫無意義」，我覺得要描述我和我父親的關係的話，也是「毫無意義」。有人說恨的反面就是愛，我想說不是，那沒有愛。前陣子家裡有喪事需要回家，我一想到要見到父親，就會覺得非常困擾，甚至選擇逃避、不回家出席我阿嬤的葬禮。

Q 父親對這個家做過最過分的事是什麼？

A 我記得以前我媽去摘掉避孕器後，我爸就一直跟她上床，後來我媽懷孕，只好服用口服墮胎藥。她當時非常虛弱，整個禮拜都在出血、臥病在床，但我爸很用一種很輕佻、很自負的語氣，像宣布喜事一樣跟我和我弟說「你們之後會有弟弟或妹妹了！」他還會用這件事講黃色笑話。

我現在沒住在家裡，但我目前最困擾的是每天看到他在我新書貼文底下留言騷擾。他會在外面亂講大話，我剛考上土耳其的大學時，他就對外說我當上外交官；他也會到處散布我的照片，會追蹤我的網路足跡，會出現在我的新書發表會，但我也很難用《跟騷法》或侵犯肖像權的法條告他。

一直罵父親或一直說想要告父親，這件事對別人來說可能會像看笑話，因為他們會覺得「你連自己的父親都搞不定」。但我爸真的聽不懂人話，一般人很難想像家裡有一個聽不懂人話的父親，而他就是那種一直活在他自己設定的世界觀，然後一意孤行的人，不管其他人是否舒服。

Q 你如何看待這件事？這件事對你的人生有哪些影響？

A 我家人覺得父親對我做的這些事根本沒什麼，家長永遠最對的。我反而覺得我跟外人傾訴這些困擾會比較簡單，因為我跟家人傾訴，家人也只會一直灌輸我說「爸爸都是為你好」。

我在網路上的足跡被他跟蹤，這大大影響我在臉書寫文的意願，比如我在想是否就直接大談腥羶色、把所有他的事情都抖出來，或者我乖乖發些清淡的文就好？這對我來說會是個障礙，時時刻刻都覺得「爸爸在看」，而且他會傳訊息來下指導棋，他都會覺得他最對、最厲害，但這就是我出書的代價。

前面提到母親摘掉避孕器的事，也是我第一次覺得女人懷孕後好像就沒人權了，好像女人不是一個「人」，而是一顆「肉球」，這讓我感到非常絕望。我覺得這樣的關係是很不對等的，導致我現在會認為，萬一我懷孕的話就會受制於男性，所以我可能一輩子都不會生小孩，因為我會一直想起這件事。我想我也很難進入傳統家庭，比如男友媽媽會說已經和我媽談好了結婚、買房子的計畫，我會十分憤怒，想要守住自己的界線。

Q 面對這些，你如何平復內心對「家」的反抗？你會做些什麼來讓自己好過一點？

A 我會去做愛，可以說越焦慮越需要做愛。異常高的性欲跟我真的很愛「性」這件事沒什麼關係，那只是代表我已逼近精神焦慮的臨界點。我覺得做愛之後好像就可以暫時重新開機，讓自己放鬆不少。

我媽死後捐出了自己

#噤聲 3

賴昭宏　Nai Seow Hong

暱稱葉子，43 歲，馬來西亞人，國立臺北護理健康大學生死與健康心理諮商系所碩士。2013 年經歷父親過世、母親罹癌的兩三年間成為全職照護者，父母離世後來台進修「生死學」。現任職於馬來西亞知名殯葬企業，主要負責家屬悲傷輔導，並準備考取當地諮商師證照。本人與母親皆為大體捐贈意願者。

Q 請描述你與母親的關係，或聊聊關於母親的回憶？

A 我可能得先從父親心肌梗塞昏迷入院說起。某天父親醒來說，他的遺願是想捐贈大體，當時我們已做最壞打算，所以就去找相關專家及資料。聽完專家講解，我率先決定想捐自己的，母親也跟著說要捐，但簽署意願書的當下，我們並沒有意識到後來要面對的種種困難，只覺得這是好事一樁，一心想要做。

母親是個三從四德的傳統婦女，平常不太衝鋒打頭陣，但只要有人往前衝，她就會跟著去做。後來反而是父親說他不捐了，因為他覺得死後要在冰櫃躺很久、會冷。父親不久就過世，當時我們不知道的是，母親隨即就被宣告罹癌。

母親抗癌後期，大體捐贈組織有安排拜訪，並詳細說明後事流程，我們才曉得往生後的 8 小時內一定要聯絡他們接走遺體。遺體接走後會存放在冰櫃，等到有工作坊時會進行「啟用儀式」，「啟用」給醫學生解剖實習後，再進行「送靈儀式」，也就是一般俗稱的「出殯」。但從往生到送靈，通常會歷時 2 至 3 年。

Q 家人裡如何談論死亡？如何談論母親成為大體老師這件事？

A 母親過世後，家族其他長輩非常不諒解，甚至我們會接到親戚打電話來質問：「到底是哪個小孩把媽媽的身體送去給人宰割？」村裡的鄰居朋友要來家裡誦經，但母親的遺體兩小時內就被接走了，遺體接走後，我們什麼儀式都沒做，但這其實是母親生前交代的。我們沒辦喪禮、沒收賻儀（帛金），連頭七也沒做，親戚朋友非常錯愕。

這是我們村莊裡第一次發生這樣的事，我媽和阿嬤在村裡算是名人，她們一直以來都是協助村民處理喪事的人。我們村裡的喪事通常不找葬儀社來辦，而是由通曉禮儀的耆老們籌備的，我媽跟著阿嬤長年以來都在做這件事。我媽死後，家裡沒辦任何儀式，村民朋友無所適從。我們因為沒辦喪禮，所以家族裡的人都正常上班上課，沒有請喪假，這對一般人來說是很不尋常的。

Q 親人過世後你怎麼看待生病與死亡？父母的事事對你的人生影響？

A 父親死後，我告訴自己這一次一定要好好守護母親，所以得知母親罹癌後我馬上決定離職。經歷了父母相繼患病，我才意識到我從來沒有被教導過要怎麼當「照顧者」，聽不懂醫學名詞、也看不懂檢查報告。看著母親三餐飯前飯後都要吃11種藥與保健品，我在想，到底有沒有一門課，能教我怎麼成為一個貼心、稱職的照顧者？

我20歲就患上癌症，當時的我還比較坦然，但母親罹癌時，我無法平靜地面對，因為身體不是我的，我有使命要照顧好母親，我就好像將軍一樣要帶著媽媽去抗癌打仗。本來要抗戰、要勝利，但母親還是死了，怎麼努力吃藥化療、當個聽話的病人，但還是敵不過病魔，所以我會覺得我沒有做好一個照顧者、做好一個「抗戰將軍」。

我記得在父親昏迷入院時，我在醫院住了兩個月，不知不覺就開始分享食物、暖被或是一些資訊給隔壁病床的家屬，我想種子是從那時候開始種下的。後來越來越多朋友問我要怎麼照顧生病的家人，但當時我只能分享我的個人經歷，我希望自己變得更專業。這些都是我後來來台灣念「生死學」、畢業回馬又繼續從事相關產業的契機。

Q 現在的你，如何關／觀照自身，讓自己的身心靈保持平和、淡定？

A 目前我正努力寫論文，準備成為正式的諮商心理師。談到關／觀照自我，很多諮商師、僧侶、修行者會有一些方法學，例如各種放鬆、冥想、身體掃瞄等等……

但我多半從日常的小地方出發。比如我喜歡用透明的玻璃杯喝水，看著水杯中的水慢慢減少，在過程中感受身體與時間的變化，特別去留意每一個當下。還有走路，走路的時候感覺自己的腳是腳踏實地在走每一步，感受微風、樹葉的味道，這些都是帶著自己回到此時此刻。

現在的我也比較注重生活細節，對自己好一點，吃飯的時候用好看的餐具擺盤，不嫌麻煩地善待自己。即使看似乎微不足道，都不要小看這些稀鬆平常的好好度日、體驗人生每個片刻的「平凡」方法。即使這麼做，人生仍不會永無波瀾，但還是去經歷、理解自己的起伏，知道這些高高低低都很正常，提醒自己凡事「慢慢來，比較快。」

The Selection of Books and Films

給背離子女的書單與片單

讀完了她們的家族「噤聲」與「禁語」，不論逃避可不可恥、面對有沒有用，家與記憶還在那裡，我們都要一起繼續前進。3 位受訪者與 OS 編輯部共同推薦片單、書單，陪伴你與家人相伴或分離的每一刻。

推薦者	影片	書籍
子禪	吹動大麥的風（2006） *The Wind That Shakes the Barley*	張亦絢 《永別書》，木馬
	羊男的迷宮（2006） *Pan's Labyrinth*	陳玉慧 《海神家族》，印刻
	好男好女（1995） *Good Men, Good Women*	胡淑雯 《哀豔是童年》，印刻
玖苓	鋼琴教師（2001） *The Piano Teacher*	玖苓 《我把自己埋進土裡》，九歌
	天上再見（2017） *See You Up There*	托芙·迪特萊弗森 《童年》，浪潮文化
	小偷家族（2018） *Shoplifters*	馳星周 《恣虐的樂園》，尖端
葉子	人生大事（2022） *Lighting Up The Stars*	呂芯秦、李佩怡、方俊凱 《生死傷痕：你我還沒說再見》， 文經社
	創傷的智慧（2021） *The Wisdom Of Trauma*	菊池祐紀 《100 天會死的鱷魚》，三采文化
	那個靜默的陽光午後（2017） *The Silent Teacher*	羅伯·狄保德 《蛤蟆先生去看心理師》，三采文化
OS 編輯部	講話沒有在聽（2022） *Can You Hear Me?*	張嘉祥 《夜官巡場》，九歌
	蝴蝶果醬（2022） *Butterfly Jam*	艾默思·奧茲 《愛與黑暗的故事》，木馬文化
	幸福家庭殘篇（2016） *I Made You, I Kill You*	安德勇·所羅門 《背離親緣》，大家

Feature

Exhibition

Director Notes

Critic Reviews

Bingeable Series

Animation Film

演記
導筆

The Man
from Island West,
The Soul
from Island East

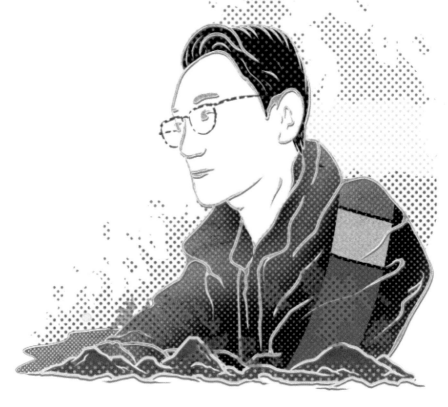

從西部來的人　到東部來的魂
Huang Mingchuan

以神之名看本地史：
作品反覆閱讀後方能恍然大悟

「唉！你究竟愛誰，你這不尋常的異鄉人？」
「我愛雲……飄移不羈的浮雲……就在那兒……在那兒……這奇妙非凡的浮雲！」

—— 波特萊爾（Charles Pierre Baudelaire）〈異鄉人〉

在黃明川的第一部劇情長片 ——《西部來的人》（The Man from Island West, 1990），其中呈現了殘破與淒美的風景，雲煙繚繞的山嶺，火車疾馳而去。出生自「東部」的女主角秀美，返鄉後再次離開澳花故鄉返去台北，她把摩托車留給身世不明的男主角阿明。

有耐心地「埋伏」，甚至「潛伏」多年，待細節綻放意義是黃明川的創作關鍵。他舉了例子：還記得《西部來的人》片中有一個角色名為「雅威伊」嗎？「神話三部曲」DVD 於 2012 年發行時，已距最初電影上映相隔十幾年了，當時黃導演寄了一份到英國給「三部曲」字幕譯者湯尼・雷恩（Tony Rayns）留存。隔年（2013）湯尼來台灣，在他們碰面時問道：「《西部》旁白提到的人物『雅威伊』（YAWI），是指《聖經》中上帝的名字『雅威（YHWH，後來演變為 Jehovah〔耶和華〕）』？」導演表示：「隔了那麼久，你終於看見了。」《西部來的人》乍看是在描述幾代台灣原住民的悲歌，但實則與世界歷史、神性相互關連，旁白不時以泰雅語敘說故事：

芽那在被烈火燒死前以他的祖語預言，「凡有血氣之物將無一倖免。」大氣中充滿了水，海水上漲，雨季不停，住在河濱海濱的人們眼睜睜看著家園被淹滅，一切都被捲入大水裡，這樣的景像正如《聖經》中〈創世記〉記載的「挪亞方舟」災難景象。這段劇情，黃明川改寫自兩部不同的口傳文學，前半部故事主角，是後半部主角的父親。在洪水迫使東部原民家族遷徙後，接演第二部。「我把第二個名字改成『雅威』，串起台灣原住民與世界史、遠古記載的聯繫。」導演也加入一段關於信仰的辯證，「牧師說：『神的恩典要到他們（泰雅族居民）中年的時候，大約 25 年前才降臨這裡的。』阿明疑惑道：『那麼泰雅族人的祖先並沒有上帝，他們能得救嗎？』『神就是道路、真理、生命。神是起初，也是最終……年輕人，你不要懷疑上帝……』」牧師好像沒有直接回應回問題，又似回答了阿明——神就是一切，信神者得永恆。即使是人們不解的疑惑，神自有祂的方式處理世界。

拍片創作這數十年來，我們可以看見導演在其中的思考與篤定。有些文字難以描述的意象概念，請各位再看一次電影並仔細琢磨。OS編輯部以下節錄黃明川之自述，談創作，也不只有創作。

電影並非頂極工藝　追求創新開枝散葉

黃明川：我曾經在一個場合說過，搞電影的人千萬不要變一個工藝家。如果只是一個工藝家，在當代藝術中，尤其在菁英文化的時代，是不會被認真討論的，因為工藝在過去已達到高峰。即便是預算很高拍出來的大製作電影，對我來說都有點提不起勁。

我偏好新型式的創造，創作對我而言就是兩種存在，一是形式，比如說：透過古典的影像方法，探討令人驚豔的命題，在作品、劇本中涵蓋了巨大的面向，那類型會令我驚訝。二是形式本身就厲害到不行，好比劇情片也不斷地被發現，衍生出許多類型片。如歐洲電影發展多年後，發現可以區分不同類型。亦或是美國西部片出現後，開始廣泛出現偵探片、恐怖片、暴力電影等等的類型之說。是先有人做，然後被模仿，再出現理論。所以不用恐懼，當創作者有能力去訴說一種新發現的時候，之後會再被探問意義在哪裡，接著往下開展……

我舉個例子：一棵大樹，來自幼苗。但是幼苗剛冒出土來的時候是不被看到的，因為長在枯葉底下。但若創作者能夠去發現這個幼苗，等於是預見了未來。對應到我們的社會來看，可以發現很多大運動或是浪潮在進行著，但每一個運動在抵達高峰之前，其實有很多小幼苗已經萌芽。過去也有朋友問我，新浪潮冒出來是什麼意義？我跟他講無論在美國、在歐洲，每一個運動的周邊都會有很多小東西一直冒出，否則西方藝術不會從 1960 年代到 1980 年代炒熱那麼快。超現實、極簡、抽象表現主義等等，其實都是在大運動旁邊，有一兩個小傢伙冒出，準備要推翻你，與主流說再見，已準備好要獨立出來。

下一個十年：影像的新浪潮　本土文化的再現

黃明川：電影源自法國，一部拍攝火車進入車站的電影，影響了全歐洲，而歐洲片進而啟發了美國好萊塢電影傳統。所以我們都是向別人學習，然後把養分結合、變成自己的。比如過去歐洲人跟亞洲人學習火藥製作，現在反而是中國跟歐美學新武器的研發。韓國過去向西方學習電影，現在的韓國電影也紅遍世界。以當代電影現象來看台灣，其實台灣的創意尚且不夠。

我接下來在思考下個十年到底要怎麼走？其實是個困難的問題，每年都要有不一樣的東西長出來，而我們得試圖找出那些隱藏著、不被重視，卻正在萌芽的新苗──其實做紀錄片的人內心是很痛苦的，而做紀錄片策展也有同樣的難處。策展的過程彷彿一種藝術創作，對於內容選擇是一種絞盡腦汁的過程。像嘉義國際藝術紀錄片影展的開幕片，經常有人都說看不懂，但也是有人看得很享受。開幕片存在的目的就是要宣示，當你看不懂的時候，就不容易小看影展，會更了解自己的問題在哪裡。起初幾屆影展開辦，很多人都說看不懂影展，曾經有市議員對者我說：都看不懂，市民也看不懂！然而，隨著每年不斷地努力，文化界也開始認同這個影展，後來漸漸就沒有這種聲音出現。

就創作方面，我不怕主流，也不怕執政黨。當時拍《西部來的人》，一部獨立製片。新浪潮的一些前輩，每一次看到我總充滿意見，不大會與我交談。就他們的觀點來看，當時我不跟隨主流，不去找中影投資，高喊「獨立製片」是傷害到他們的。更深刻來說，當時我從原住民來論述台灣歷史，徹底推翻他們的中國主力。殊不知，原住民當今也成為了主流。

我們的「寶島」 讀歷史能知天下

黃明川：倘若從《寶島大夢》開始講起，那也是很偏門的電影。寶島在片中作為主角名字，同時又有多重意涵，再與「大夢」結合就會很複雜混亂。也就是呼應片尾的結局，前面的事情或許都沒發生，這一切可能全部都是一場夢，但又跟寶島緊連在一起，讓人有一種毛骨悚然的感覺。我這個故事是有根據的，曾經有個年輕人跟我聊到，他不曉得什麼是戒嚴。當時我就決定，一定要把這個寫在我的劇本裡面，因為歷史是容易被掩蓋跟抹殺的。

任何美術運動其實都是革命，被嚴格批評，同時也會新聞壓制，最後都是突破破口才會被注意到。我知道批評國家、政府的態度，在主流的系統裡會被羞辱。1993年「中時晚報」舉辦一場討論，辯論當時的參展片，有一位評委說怎麼讓《寶島大夢》這種片子入圍？大部分評審都對這一類作品保持否定。當時刊登在中時晚報的的文章，每一句話彷彿人們過著幸福的生活。當時的主流文體，是非要找出負面因素（發生）的理由。但我不這麼認為，文章背後的意義，才是吸引我閱讀的原因，為了找出文章背後更遠大的意涵，我觸碰禁忌。

我對歷史非常有興趣，同一個人、同一個故事在同一個歷史事件，再隔個十年的敘述，差異會非常巨大。當劇情片「神話三部曲」全套 DVD 出版的時候，想要寫評論的人跟 1990 年代評論我的人完全不同。現在他們所產出的文章，會讓你想看下去。所以我也在反省，觀眾不必一定只是有電影專業知識的人，因為不同領域的人還能從影像中拉出很多人文價值，影片最重要莫非就是包含人文價值。

曾經有一位來自澳花村的 20 幾歲少年，問我為什麼「三部曲」電影中那些重要的畫面都在東部拍。在我那個年代，很少人可以去東部，頂多是遊覽車開很久的車，抵達太魯閣拍個照，或是花錢跟原住名合照，或是體驗原住民服裝，就離開。即便我再去東部拍，現在你回去也找不到當時的那些攀岩、山洞那些場景。身為台灣人，對東部不了解，所以要拍東部，我必須先找到感動，才會使影像的內在與視覺之力誕生。

翻攝黃明川攝影作品。
（游千慧拍攝於臺北市立美術館「掘光而行：洪瑞麟」展場）

台式三合院、小鎮、巷子的回憶

黃明川：1970 年代是瓊瑤的天下，是健康寫實或者是武打片的天下，1980 年代以後開始出現台灣新浪潮電影……不斷發展之下慢慢也有新芽發出來。回到 1990 年代影評人的論述方法，我常常笑說，主要的景象第一個就是三合院，第二就是小鎮的巷弄，親近小說背景敘述，但也沒有進一步去反省歷史。我曾經在一場座談會裡面提到，我沒看過任何令我感動的三合院電影，或是以三合院為背景的「真實」影像。

我小時候常常去外公家，在嘉義六腳鄉蒜頭灣內一個很小的村子裡，人口稀少的時代，房與房之間會間隔一、兩百公尺。四周都是竹林，廁所是在房子外面，用很簡單的竹籬笆圍起來，可以看到外面的人在走動。家裡窮到連廁所用的草紙都買不起，只能將黃麻切成一段一段比免洗筷還短的長度清潔使用。屋頂沒有屋瓦，只能將竹子從中剖半，一正一反交疊排列在屋頂，下雨時雨水會沿著竹子溝中流下。而家中是沒有鋪地板的，地板就直接是房子下的土地，沒有鋪上任何磁磚或是水泥，外公一生都打赤腳，地板被他腳上的油脂、汗水，踩踏到發亮，蹲下來隔著入口看，很像黑到發亮的大理石。外公一直到很老才穿拖鞋。

當時窗戶也不像現在的紗窗，過去的窗戶比較像柵欄，透過木片的間隔，讓陽光照進屋子。為了安全，還會在窗戶外用竹片織一個比窗戶大、像籬笆的網子，綁在窗戶外面，阻擋外人視線，但是人從內部可以看到窗外的人影……就因為我有這樣的經驗，所以才會說至今沒有看到任何令我感動或震撼的三合院電影。也許當時的創作者都沒有住過像那樣子的三合院，所以無法想像。但台灣導演沒有一個人拍出來，令人有些感慨。

Middle West Elegy:

Fight Your Way through the Shadow of the Curse

中西部悲歌：
神棄之地・絕望者之歌

The Devil All the Time, Hillbilly Eleg

在宿命的陰影下殺出一條血路

文／宋育成｜曾任影展策展、行銷及文化行政等工作，
偶爾當紀錄片剪接，興趣是觀看任何以發光螢幕為載體的事物。

圖＿＿Netflix

＊有劇透

電影《神棄之地》改編自唐納・雷・波拉克（Donald Ray Pollock）的同名小說。故事發生在 1950 到 1960 年代的美國內陸鄉村，經由幾個命運多舛的人物交織成故事，描述他們絕望悲慘的人生際遇——以上文字大概是史上寫得最簡略的電影簡介，但確實，很難用三言兩語描述這部作品所要傳達的訊息，它的多線型敘事、難以定義的類型、殘暴扭曲得令人困惑，最後多個角色間彼此交織、牽連的型態，其糾葛的程度，以致於 Netflix 上 138 分鐘的電影版改編都還顯得力不從心。「神棄之地」這個譯名，巧妙點出本片與宗教之間的關連，以及其信仰體系的崩解。在這些名不見經傳的美國內陸小鎮中，當故事中堅信「上帝無所不能」的虔誠人們在祈求上帝幫助時，如同本片的英文名原意——The Devil All the Time——他們總是得到魔鬼的回應。

在 Netflix 推出《神棄之地》的同一年（2020），
該平台又上架了一部改編自今年（2022）剛當
選共和黨參議員的詹姆斯・大衛・凡斯（J. D.
Vance）之同名自傳電影《絕望者之歌》。台灣
片名雖將「Hillbilly Elegy」譯為較中性的「絕
望者」，但「Hillbilly」英文原泛指生活於美國
阿帕拉契（Appalachia）地區的白人居民，因
其低教育、貧窮、流氓的形象，使他們常有貶
意的「鄉下人」、「山地人」的刻板印象。《絕
望者之歌》便是透過這樣的背景，描述同樣發
生在俄亥俄州鄉村小鎮，一個出生於貧窮家庭
的男孩，如何透過對生活的自覺，奮發向上努
力讀書，擺脫受窮困和無知牽制的「白人鄉巴
佬」宿命，獲得白領工作的門票。這是一個典
型的勵志故事，通俗又感人。

《神棄之地》：
猶如反基督式地哀哭怒喊

筆者認為《神棄之地》電影版不算很完美的改編影片，在各個層面都只能點到為止，難以呈現波拉克這部頗受讚譽的原著小說所要傳達的複雜性。然而，影像化的好處，是電影建立起某種實體的空間，讓觀眾對故事中所描繪的地理位置有了較為具體的概念；故事開頭從二次大戰退役的美國大兵韋勒・羅素，要回去位於西維吉尼亞州煤溪鎮（Coal River）的老家，途中經過俄亥俄州的米德鎮（Meade），在那邊遇到未來的妻子夏綠蒂，爾後兩人結婚並且搬到米德鎮附近的諾肯史提鎮（Knockemstiff）定居並生下兒子亞文——主角在這三個鄉村小鎮的移動間，就像在地圖上畫出一個地理區域，如同中文譯名「神棄之地」所示。

「神棄之地」這個譯名，巧妙點出本片與宗教之間的關連，以及其信仰體系的崩解。在這些名不見經傳的美國內陸小鎮裡，當故事裡的人物祈求上帝的幫助時，卻總是得到魔鬼的回應。片中幾個堅信「上帝無所不能」的虔誠角色都下場悽慘，主角亞文的父親韋勒，為了妻子夏綠蒂的癌症而向上帝祈禱，甚至獻祭亞文的狗來交換生命，最後妻子病逝後他在後院的十字架前自戕，留下兒子一人。韋勒的母親艾瑪過去曾經希望他娶家鄉的女孩海倫為妻，但海倫最後選擇了嫁給牧師羅伊，走火入魔的羅伊有一天殺死海倫想要示範自己將死人復活的神力，在失敗後逃亡的路上遇見殘酷的連環殺手卡爾……海倫和羅伊留下的女兒蕾諾拉，最後被艾瑪收養，跟失去雙親的亞文一同生活。虔誠的蕾諾拉每天都到母親墳前禱告，最後卻被猥瑣的戀童牧師侵犯懷孕後自殺。

沒有鬼的恐怖片：從戰爭開始　也從戰爭結束

這些角色的歷程像極了反基督的敘事，他們對上帝的禱告卻召喚出惡魔，以悲慘的結局告終，這些荒僻保守的小鎮，像是美國隱藏的黑暗大陸。這應該是屬於恐怖片的故事結構，只差一點鬼魂或巫術，就能拍出新一季的《美國恐怖故事》（American Horror Story）影集了。然而《神棄之地》並沒有任何鬼魂出現，它選擇用極為寫實的方式描繪這些人物面對頻繁死亡的際遇和心理狀態，讓我們沒辦法用單純獵奇的眼光去看它。

影片開頭描繪了韋勒在南太平洋戰爭時，發現了日軍殘忍地將美軍弟兄半死不活的釘在十字架上，韋勒只得一槍結束他的痛苦。這一幕心理創傷牽動著韋勒對信仰的困惑、無知與恐懼。有趣的是，片尾逃離一連串死劫的亞文，腦海裡幻想著自己像父親那樣在某個城鎮遇上一個女孩共組家庭的畫面，又或者從軍上戰場，加入當時打得如火如荼的越戰的情景，命運的輪迴好像就要他在身上重複一次一樣。

越戰的隱喻或許預示了這個故事的宿命論觀點，歷史引領著亞文，面對一場美國最終將失敗的戰爭，這個國族將面對自信的崩解，以及一連串的失落和絕望。《神棄之地》就像一個戰爭的創傷症候群（PTSD），不停的自我批判、自我懷疑，是否最終將走向虛無主義，無以復加的沒落？

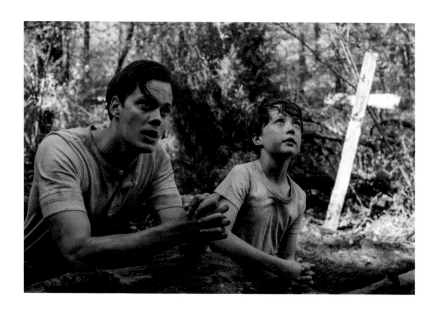

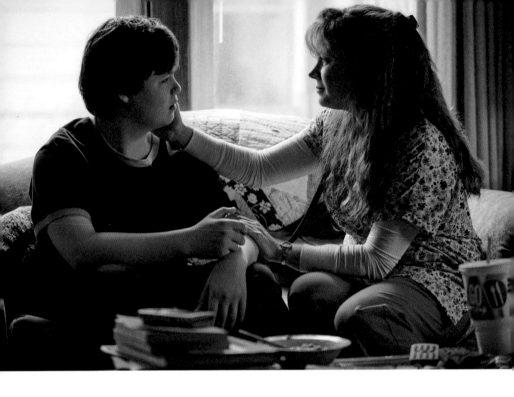

《絕望者之歌》：
美國保守右派 vs 質疑左派

若將《神棄之地》與 Netflix 另一部以美國中西部為主要背景的《絕望
者之歌》相比，兩相對照就像是美國左、右兩派的兩個極端觀點，《絕
望者之歌》是強調自律、奮鬥、努力就會成功的保守右派；《神棄之地》
是批判信仰與質疑體制的自由左派。

這兩部作品風格和內容看似天差地別，然而它們同時都讓主角經歷過一
個「覺醒」的過程，此一過程促使它們擺脫困在家鄉的窮困宿命，為自
己的命運開拓一條不一樣的道路。在《絕望者之歌》中，這個覺醒的關
鍵點在主角看見外婆用盡自己所有積蓄和資源，只為了讓主角有好的教
育和食物，對家人的愛成為他努力向上的契機。

《神棄之地》則是讓亞文這個角色對傳統的愛和信仰產生懷疑,從父親和母親的死,到親近的繼妹蕾諾拉被牧師侵犯後上吊,故事一直促使亞文沒有被神的愛所眷顧,而他身邊所有對上帝深信不疑的人,不是被傷害,就是走向自毀。亞文的「覺醒」是讓自己擺脫神的束縛,他在影片後半段的復仇和逃亡,像是經歷一個理性辯證的「啟蒙」過程(Enlightenment);他的人生沒辦法靠禱告祈求神蹟,而是要自己殺出一條血路,才能突破宿命布下的各種危險和詛咒。

不輕易屈服於命運,也許就是這兩個故事共同的美國價值。也因此,當我們回來討論《神棄之地》的影片結尾,搭上陌生人便車的亞文,在腦海裡幻想著自己未來各種可能的際遇,以及車上廣播報導越戰新聞,所帶來的失敗與創傷的隱喻,這種混雜各種困惑與曖昧的開放式結局,是我們得以看出波拉克創作的這個故事何以備受讚譽的原因。它是一個充滿悲傷、絕望與負面情緒的故事,但傷痕累累的亞文還有他面對未來的迷茫,引導的結果不一定是失落的宿命和虛無主義,更多的是保留了各種希望去詮釋未來的空間。

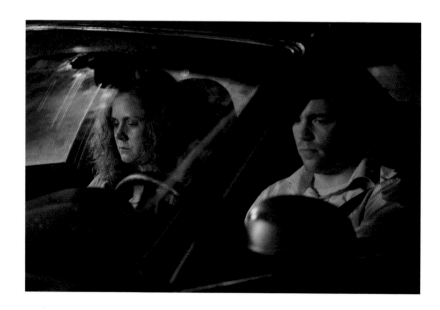

Mary Poppins

P. L. Travers *and* Walt Disneys' marvelous Nanny

Best Saviour

仙女拯救者：
歡樂滿人間・大夢想家・愛・滿人間

如果育兒是地獄，保姆就是神仙

文／蘇蔚婧｜曾任音像檔案管理、影展執行等工作，
現為台南社大電影講師。最喜歡很餓很想看電影的時刻。

好的保姆能把小孩從動物變人類，讓所有事情
按部就班，更能拯救困在「母親」角色的女性。
想想，若是「82 年生的金智英」有保姆，有餘
裕重回職場、找回自己，是否就不會人格分裂？

然而，保姆也與其他受雇於家庭的僕役、家政
婦與家庭教師一樣，這些職務大多由女性擔任，
她一方面與這個家親密貼近，另一方面是毫無
血緣關係的局外人——你的房子是我的職場，
你的家卻不是我的家，保姆究竟是親職分工的
乙方，還是家庭不可分割的一份子，而神仙保
姆除了解救父母脫離地獄，「她者之眼」是否
能照見幸福家庭的真相？

《歡樂滿人間》：
霸氣神仙保姆降臨！奇幻咒語是最給力的魔法

迪士尼 1964 年推出電影《歡樂滿人間》，改編自女作家崔維斯（P. L. Travers, 原名 Helen Lyndon Goff）原著小說，故事背景設定在 20 世紀初期的倫敦，主角瑪莉‧包萍是一位神仙保姆，來到人間照顧班克斯（Banks）家的孩子麥克與珍。班克斯家住在有壁爐、煙囪的房子，是典型的中產階級，父親在銀行擔任經理，是金融界菁英；母親個性開明，卻醉心女權運動而鮮少在家。兩個孩子缺少父母陪伴，已經氣走半打保姆，直到神仙保姆翩然降臨。

神仙保姆以炫目的魔法，將孩子收治得服服貼貼，整個家都沐浴在歡樂氣氛中，只有父親看不順眼，原本想對瑪莉‧包萍說教，卻讓情勢更加傾斜。如同應徵時拒絕提供推薦函，反而主動提出試用，瑪莉‧包萍總能讓局勢往自己這邊發展，表面看來行禮如儀，實則得寸進尺，不容拒絕。班克斯先生最後糊里糊塗答應帶兩個孩子到銀行，包萍再度借力使力，所有人都無法拒絕。

至此，電影的重點轉向父親，班克斯先生的人設從父權大魔王褪去，我們發現他嚴肅得體的外表底下，其實是習於自我規訓又與家庭疏離的無助男性。班克斯先生不許孩子用銅板買飼料餵鳥，卻也無法說服孩子將銅板存入銀行，反而引發擠兌，鬧出軒然大波。漸漸地，班克斯先生的狼狽、渺小、原形畢露，面對銀行董事步步進逼，千頭萬緒的班克斯先生最後喊出包萍的「魔法咒語」，那是他嗤之以鼻、與實用主義最為衝突的奇幻想像，卻在緊要關頭提供另一種觀點，幫助他下定決心，原本的革職危機也因為孩子轉述的笑話化解。他保住工作，保住作為父親的形象，房子裡的風暴平息，而瑪莉‧包萍再度乘風離去。

《大夢想家》：
成為一位無所不能、救助全家族的仙女

《歡樂滿人間》對父親角色的著墨，到了《大夢想家》有更清楚的刻畫。《大夢想家》以劇作家崔維斯受華特·迪士尼（Walt Disney）之邀到好萊塢參與劇本改編為背景，除了原著改編之間激烈交鋒的火花，更不斷重返崔維斯的童年，揭露她不為人知的家庭創傷。崔維斯與父親感情親密，父親總是陪著她編織幻想，甚至拒絕母親打擾，但投入想像不代表對現實無知，小崔維斯看見困於家務而日漸憔悴的母親，也看見翹班、酗酒、拒絕協助的父親其實被工作壓得喘不過氣，整個家搖搖欲墜，所有人都無能為力……

到這裡，我們終於發現《大夢想家》是對《歡樂滿人間》的深度解析，提供近乎作者論的觀點，讓觀眾更清楚知道這部闔家歡電影的真相。崔維斯創造的瑪莉·包萍並不是來拯救「孩子」，而是拯救「父親」，是不斷為家庭付出卻身不由己的「崔維斯」。因此她以父親之名為筆名，以想像力為自己賦能，讓故事裡的包萍無所不能，她不再是躲在父親羽翼下的小女孩，終於可以反過來，接住自己所愛的人，修補遺憾。

有趣的是，《大夢想家》亦對女權與親職有另類的解讀，現在看來相當進步。當好萊塢編劇將班克斯太太設定為女權主義者，試圖讓聘用保姆更加合理，卻遭崔維斯反駁，她直接表明母親也是一種工作，將家務與育兒視為勞動，不僅顛覆傳統「男主外·女主內」的狹隘分工，也無形同理了自己的母親。

在小崔維斯的回憶裡，父親善於陪伴，父親騎馬載著小崔維斯在金色陽光下奔馳的景象，成為她的獨家記憶與精神依靠，透過小崔維斯的眼睛，我們看見一個別開生面的父親形象：他言詞生動，賦予平凡遊戲幻想的情境；他年輕力壯，可陪孩子追趕跑跳，盡情冒險；他工作經驗豐富，能與孩子分享各種見聞。原來男性也有自己的育兒方式，父親與孩子也能共享親密時光——或許，崔維斯想說的是「若女人都有母性，那男人也有父性，沒有父親不愛自己的孩子。」

《愛・滿人間》：
青春如昔的神奇褓母，重返人間照料家庭

2018 年，經典改編的風潮又將瑪莉・包萍吹到人間，同樣由迪士尼推出的《愛・滿人間》再度重現班克斯一家。25 年過去，當年的小麥克成了男主人，遭逢經濟大蕭條使他不得不放棄繪畫，到父親工作過的銀行擔任職員；妹妹珍則單身未婚，積極走上街頭為低薪工人爭取權利，似乎繼承了母親熱衷社會運動的性格。不論自願或情勢所迫，長大的兩人克紹箕裘，走向與父母相同的道路。然而，班克斯家還是遇上麻煩，麥克的妻子過世，家中經濟走到谷底，眼看父母留下房子就要被銀行強行收走，走投無路之際，曾幫助他們的神仙保姆瑪莉・包萍再度降臨。

然而，麥克的孩子們並不歡迎包萍，經濟蕭條養不出溫室的花朵，孩子們宣稱可以照顧自己。雙胞胎約翰與安娜貝很有主見，兩人經常對話討論，嘗試拼湊家裡的真實狀況；最小的弟弟喬奇天真爛漫，卻能察覺大人外表下真正的善惡，三個孩子的形象與思考方式都跟前作大不相同，瑪莉・包萍的能耐勢必要升級。因此，新版沒有「新發明」魔法咒語與笑話，包萍真正的魔法是解決問題的態度與觀點，座右銘般的金句在每場歌舞段落連發，孩子們耳濡目染，逐漸內化成自身的信念，為家挺身而出。

孩子們熟悉便宜抗通膨的商家、主動想到珍貴瓷碗可以償還負債，甚至比父親更願意承認失去母親的遺憾。新版電影重新賦予孩子主體性，反過來接住瀕臨崩潰的父親，那一刻麥克才從孤單鰥夫的自溺情緒中醒來，想起自己是個父親。而新版瑪莉・包萍不僅充滿巧智，更懂得介入的分寸與放手的智慧，直到銀行抵押期限將至千鈞一髮之際，她才親自上陣撥動大笨鐘指針，為班克斯家爭取時間——這是整部電影的高潮，充分顯示保姆的立場與個性，包萍展現魔法的時機與方式非常具有選擇性，她絕不會胡亂伸展出亮麗的羽翼，她始終明白「班克斯家的問題要班克斯家自己解決！」

最後，在充滿良心的老銀行家口中，麥克得知父親在銀行為他存入一枚銅板，經過多年的投資積累，足以償還債務，房子也能保住。麥克在父親的庇護下化解危機，他與孩子無須顛沛流離，原本的得以生活繼續。皆大歡喜，諸事圓滿，再無包萍施展的空間，於是她轉身離開，再度隨風而去。

聰明、堅定、充滿活力，瑪莉・包萍就像專業的助人工作者，釐清問題、陪伴支持、幫助你更了解自己。包萍也是現代家庭的幻想寄託，無所不能的魔法宛如神隊友，反映父母對支持系統的需求。她在孩子們不快樂時翩然而至，又在孩子重拾笑容後悄然離開，神仙保姆退場，魔法不再，班克斯一家才能書寫自己的故事。讓瑪莉・包萍幾近完美的正是她的離去，這系列電影才能「超聖入凡」，成為「家庭電影」，對映景框之外，真實的人生。

Feature

Exhibition

Director Notes

Critic Reviews

Bingeable Series

Animation Film

ent Fathers

zing Journeys

ling *and* Love

《柏捷頓家族》中的缺席父親
帶來不可思議的愛情療傷之旅

Bridgerton: Season 1 & 2

文／黃珮瑋｜現任翻譯工作者。喜愛閱讀、追劇、看電影。
特別偏好懸疑驚悚、浪漫愛情和任何有關珍・奧斯丁的題材。

羅曼史啟示

圖＿＿Netflix

頗受一般觀眾歡迎的 Netflix 影集《柏捷頓家族：名門韻事》，既帶有 19 世紀英國小說家珍・奧斯丁故事中針鋒相對、機智詼諧又暗含諷刺的調性，也有合乎大眾通俗口味、令人嚮往的貴族式愛情。目前在串流平台播映的第一、二季（共 16 集），不僅推出各類「外貌出眾」、「跨種族」男女主角為基本亮點，在 19 世紀初英國攝政時期富麗堂皇又古典精緻的時代風格烘托之下，場景、服裝更是極盡奢華。一場又一場珠光寶氣的舞會，初入社交界的適婚女子身著一套套浪漫禮服，秀髮上裝飾著羽毛、緞帶和亮晶晶的寶石。兩季影集中都有個顯著的共通點——俊美多金又神秘迷人的兩位男主角（第一季「哈斯丁公爵」；第二季「安東尼・柏捷頓」子爵），不僅使他們遇上的美麗的女主角心折，本身改編自羅曼史的愛情公式，不管是以哪個時代為背景都一樣能擄獲眾多觀眾芳心。

有如珍・奧斯丁筆下的婚姻爭奪戰
完美卻脆弱的黃金單身漢

英國於 1928 年取消女性財產限制之前，中、上流階級仕女出於「妻權從夫」的法律限制，名下無法擁有財產。因此女性出嫁前得依靠父兄，出嫁後便要仰賴丈夫或兒子確保生計，在財富無法自由的桎梏下，《柏捷頓家族》中的單身貴族女子，人生中似乎只剩下一個任務，就是要使出渾身解數為自己找到一個在財力、社會地位，甚至外貌上都足以匹配的對象，牢牢拴住對方的心。

就像珍・奧斯丁筆下《傲慢與偏見》中的班奈特太太，苦於丈夫一過世，家中財產就只能拱手讓給丈夫的姪兒，而不能由自己或女兒繼承，因此也只能展現出最為市儈的一面，不擇手段、汲汲營營地為女兒們尋覓丈夫人選。門當戶對、收入穩定都是必要條件，如果剛好男方長相英俊帥氣，那絕對是所有有女兒待嫁的貴族父母趨之若鶩的黃金單身漢。

不過，黃金單身漢當然沒有這麼容易上鉤。《柏捷頓》第一季男主角是高高在上的英俊公爵，第二季男主角則是富有多金的迷人子爵，兩人在各方面都是佼佼者，但是卻視愛情與婚姻如洪水猛獸，百般抗拒。寧可遊戲人間、自我欺騙，也不願正視內心對於女主角的愛意。

雖然看似典型的羅曼史劇情，但是在所有奢侈浮華的衣飾、頭銜、珠寶的堆砌之下，其實是失去丈夫、父親的恐慌，是男性作為支柱的形象崩塌所帶來的創傷。

《柏捷頓家族》第一季：
賽門‧哈斯丁公爵的報復心

第一季男主角賽門‧貝瑟是哈斯丁公爵的獨生子，也是唯一的繼承人，看似高貴風光的頭銜，背後卻藏著一個年幼孩童遭父親遺忘忽視的悲慘成長過程。賽門的母親在生他時難產而亡，而他的父親，當年的哈斯丁公爵性格冷酷，只在乎臨盆的妻子能否誕下男丁、繼承人完美與否，以期傳承家族、延續貴族階級。因此，當他發現賽門居然患有口吃時大失所望，乾脆眼不見為淨，自己常住倫敦，賽門則丟在鄉間大宅由保母傭人照料。

年幼的賽門曾經一心想要得到父親的認同，證明自己能夠達到父親的高標準，成為合格的繼承人，可惜賽門的父親不接受任何不完美，一再打擊兒子信心，壓根不在乎賽門為了克服障礙所做出的各種努力。當賽門最終克服口吃，順利長大成人後，面對垂垂老矣纏綿病榻的父親，他所能做到最極致的復仇便是在父親面前立誓絕不繁衍後代來延續哈斯丁家族的榮光，徹底斷絕父親對於爵位傳承的執念。

在父親過世後，繼承哈斯丁公爵爵位的賽門名聲風流、作風不羈，為了擺脫貴族婦人虎視眈眈的作媒企圖，不惜與望族柏捷頓家初入社交界的長女達芙妮假扮情侶，藉以逃避婚事。即使最後假戲真做與達芙妮‧柏捷頓墜入愛河、結為連理，依然死守誓言，設法避免誕下子嗣。

在賽門的成長過程中，父親沒有對他展現過任何慈愛或眷顧，父親加諸在他身上的多是羞辱以及全然的漠視。不談感情、不踏入婚姻、不傳宗接代，表面上是對父親的報復，將前一代公爵珍視的權勢與地位棄若敝屣，然而另一方面卻也是賽門用以防衛脆弱自尊、掩飾自身不夠完美的方式。

即使能夠違抗父親所願，賽門依舊受到父親施加的傷害束縛，不敢愛、不敢肯定自己的價值、不認為自己值得被愛，與達芙妮的相遇、相愛到相知才終於讓他理解選擇權永遠在自己手上，就算他從來沒有得到過渴求的父愛，也沒有父親作為楷模來引導他面對人生大事，但他永遠可以選擇做一個他心目中所希望成為的丈夫和父親。

《柏捷頓家族》第二季：
安東尼‧柏捷頓子爵的恐愛症

柏捷頓家族的長男，安東尼‧柏捷頓作為第二季的男主角，在追尋真愛的過程中，對於自我的約束、情感的壓抑，相較於哈斯丁公爵絕對有過之而無不及。由於父親因意外早逝，身為長子的安東尼年紀輕輕便繼承子爵頭銜，擔任一家之主。不像哈斯丁公爵賽門總是獨來獨往，安東尼來自父母相愛、兄弟姊妹感情融洽的溫暖大家庭，長兄如父的責任讓他總是忙碌於處理家族產業、解決問題、照顧兄弟姊妹以及母親的需求。

原本放浪不羈的安東尼，在他終於得擔起家族責任、傳宗接代之際，不得不揮別浪蕩的單身生活，決意在社交季尋找條件合適的子爵夫人後，他遇見了莎瑪家的大女兒凱蒂，並且不由自主的愛上對方。可惜女主角凱蒂無意為自己找丈夫，她一心一意只想要保障繼母和妹妹艾溫娜日後生活無虞，因此不僅必須為到了適婚年齡的妹妹篩選最優的結婚人選，同時也希望妹妹如願找到理想對象，嫁給真愛。

青少年時期目睹摯愛父親在自己面前毫無預兆的因蜂螫猝逝，又親眼見證母親失去所愛痛不欲生的景況，安東尼倉促之間便被迫成長。父親過世、母親沉浸在悲痛之中，安東尼宛如同時失去父母，悲傷還來不及消化即須咬牙承擔責任、扛下家族重擔。這樣的經歷也使得安東尼從此封閉內心，視「愛情」為畏途。

對安東尼來說，失去父親讓他了解到真愛能造成的傷害實在太大了，而人的生命又如此脆弱，孺慕依靠的父親尚且年輕強壯，卻轉眼就死於蜂毒過敏，慈愛溫柔的母親如果不是還有年幼孩童要照顧，可能也會追隨父親而去。安東尼因而遲遲不敢對凱蒂展現愛意，反而罔顧真實心意向凱蒂的妹妹艾溫娜求婚。理性與感性的拉扯，最後在安東尼目睹凱蒂摔馬受重傷後有了定論。雖然安東尼是如此懼怕所愛之人死於面前，以及隨之而來的心碎哀痛，但這些都敵不過他深受凱蒂吸引的事實。父親過世所帶來的創傷，不再是無法碰觸的禁忌，也不再是背負於肩上的枷鎖，反而促使安東尼正視內心，進而真正地擺脫恐懼，聽從自己的心意。

老套的劇情卻不失魅力
魔性羅曼史讓你對戀愛重拾信心

引人注意的一點是，目前第一、二季中的主要角色不是失去丈夫，就是失去父親。例如本應在封建社會體現父權統治象徵的英王喬治三世，心志狀態因精神病而每況愈下，出場次數少之又少；而其他做為一家之主的父權形象，例如一、二季男女主角的父親若非英年早逝便是冷酷疏離。父輩功能的失調，不論是因冷漠苛刻而形同缺席的父親，還是因猝不及防的意外而撒手人寰的父親，所帶來的傷害都令兩位男主角因而封閉內心，築起抗拒、否認的高牆來保護自己。

值得慶幸的是，雖然父輩缺席的傷害難以抹滅，但是在暫代國王之責的夏洛特王后、生性慷慨樂於助人的丹柏莉夫人（哈斯丁公爵賽門母親的好友），以及柏捷頓夫人（安東尼子爵的母親）的推波助瀾之下，還有專門報導上流社會八卦的《韻事報》作者「威索頓夫人」（該角色可說是推動兩季故事的主要推手）時不時揭發的醜聞攪局下，無形中都為男女主角牽起紅線。促使男主角正視被愛、被理解、被接納的渴望遠大於遭到拒絕或痛失所愛的恐懼，並因此瞭解到也許只有破壞才能迎來重生。

所以哈斯丁公爵賽門坦承缺陷所帶來的自卑感、安東尼最終面對失去摯愛的恐懼，並且因此能夠真正拋下恐慌、敞開心胸，不僅坦誠接納自己、另一半，也開啟了重塑男性做為情人、丈夫和父親形象的新契機。看似陳腔濫調的情節設計，卻也不失作品展現「白馬王子」真摯可愛（又令人翻白眼）的真實面。果然羅曼史走到現代依然以天真爛漫為主流，即使是有些誇飾的積極正向，家庭創傷會被愛情治癒的想法，依然是現代觀眾買單的關鍵。

從歷久不衰的「阿達一族」系列
看「死不了」的家族
The Addams Family

圖＿＿Netflix

＊有劇透

1991 年《阿達一族》一推出簡直直攀 B 級電影
高峰，不論是留著一撇鬍子風流倜儻的高魔子
（Gomez），還是外表高冷內心熱情如火的魔帝女
（Morticia），還有臉頰澎皮、天真可愛卻每天動
刀互砍當嬉戲（但從來死不了）的一對姊弟（近期
姊姊成為 Netflix 熱門影集《星期三》〔她的名字
即 Wednesday〕的主角），再到科學怪人管家，
以及成天在大釜裡熬煮神秘藥水的祖母。都幫你湊
一家子了，不意外阿達一族總是萬聖節家庭、情
侶、親子扮裝的熱門首選吧。特別是《星期三》從

文／林蕙君｜彰化人，臺大外文系畢業、中央英美所肄業，目前在中
部海線第一排工作。育有兩孩，堅信生活不能沒有學習，所以在育兒
的路上順手學了鋼琴和芭蕾，也從未停止讀書和寫作。影評和電影專
文曾見於《放映週報》。

一家不是人：

人性之善

在「阿達」中全然發達

「阿達」家裡的故事延伸出校園成長，甚至青少年戀愛劇，猶如《哈利波特》中的巫師 vs 麻瓜，「星期三」被送去的寄宿學校也與當地居民呈現二元對立，甚至校內有更細緻的「異常」族群間較勁的描繪……

其實 1991 年的電影並非原創，阿達一族的概念可追溯至 1930 年代一系列在《紐約客》（The New Yorker）連載的漫畫。作者 Charles Addams 未給角色起名字，但每個角色的外型已完整確立，以一個喜愛恐怖元素的另類「家庭」樣貌提供給一般大眾關於另一種「幸福家庭」的想像。1964 年 ABC 電視台製播影集，進一步將這個家庭立體化，賦予名字、聲音及背景故事，每日生活小事都以獨特的黑色幽默反轉，許多標誌性的阿達一族生活事件皆出自影集的原創，例如魔帝女剪下盛開的花把花莖插入花瓶、魔帝女和高魔子之間充滿情慾的夫妻關係、高魔子的爆炸性火車模型、星期三的無頭娃娃和斷頭台……雖然影集的生命期並不長，但阿達一族獨特的形象因此深植喜愛邪典（cult）文化的觀眾心中。

本文從「阿達一族」系列出發，再延伸到「非人」家族的《神鬼第六感》與《吸血鬼家庭屍篇》，帶各位感受看似「異常」卻再「正常」不過的「幸福家庭」。

129

1991《阿達一族》：
詭異的教養卻充滿愛的教育

1991 的電影發展了一個新的故事線，試圖用「正常人」的角度帶觀眾進入這個詭奇的家庭——阿達家的律師因為業務往來得知阿達家的地下金庫應有萬貫家財，並碰巧遇見神似高魔子失蹤多年哥哥肥斯特（Fester）的高登（Gordon）。一行所謂的正常人（律師夫婦、高登、高登的媽媽）便進入到阿達一家居住的哥德式大宅，準備行騙。哪知阿達家居然真的毫不質疑地接納這位神似肥斯特叔叔的男子，一家人「和樂融融」的團圓了！

這位高登以一般常識試圖回應高魔子的靈魂拷問，觀眾也看得出破綻百出、捏了無數把冷汗，但阿達一家儘管內心開始起了疑惑，卻還是因為渴求親情而選擇了相信。雖然屬於正常人陣營的律師夫婦和高登母子一度將大宅佔領，讓魔帝女被迫出外求職——這裡可以看出魔帝女雖然外表高冷，但內心溫柔賢淑與美國社會中的家庭主婦並無二致。而這位陌生人高登也發現自己與星期三姊弟相處起來漸漸有了默契和感情，甚至在阿達家舉辦的舞會上，真正感受到快樂。回頭一想，和控制狂媽媽組成的家庭，總是充滿壓迫，媽媽也從來不在乎他的感受。

謎底揭露的有點模糊，觀眾大概也不太在意。終究是，雖然阿達一家個個看起來都不正常極了，但仔細去想，發現每個人都真心關愛對方，縱使手法驚人，那份愛卻耀眼的使我們這些正常人看了扎眼。選擇相信抑或刻意行騙？從不斥責孩子的媽媽和逼迫孩子做非法勾當的媽媽，誰才正常？雖然喜愛與死亡相伴、彼此暴力相向卻從不會死，阿達一家是人或非人，我想一點也不重要了吧。

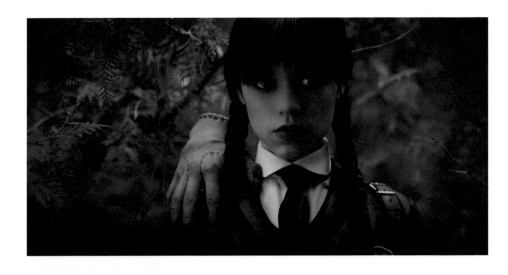

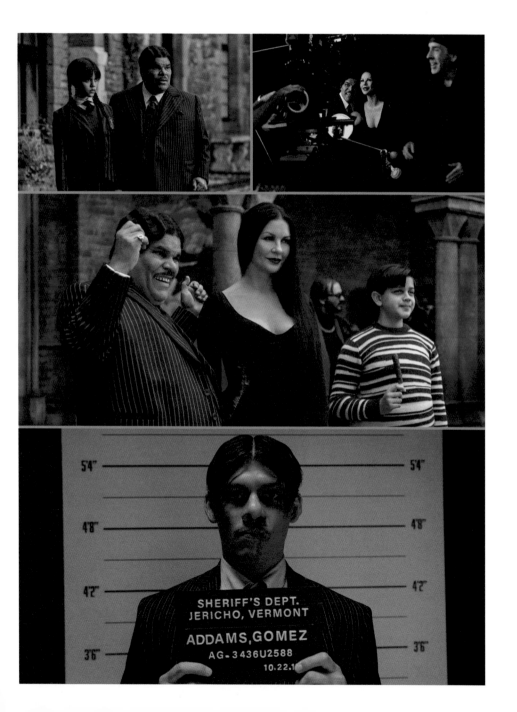

《神鬼第六感》：

———————— 拉上窗簾、小心開門　隱喻生死、陰陽交界的撕裂

2001 年由年輕的西班牙導演 Alejandro Amenábar 一手編導的《神鬼第六感》（The Others），扣緊傳統的「鬧鬼之屋」（haunted house）主題，用學院派經典敘事手法、極簡的聲音場景設計製造出鬼影幢幢的懸疑感，驚嚇度足夠且情緒飽滿，而謎底揭曉後的無盡哀傷更是持續浸潤感染觀眾，令人低迴不已。haunted house 母題可追溯至格林童話中的藍鬍子，及至維多利亞時期的哥德小說，已成為大眾文學的一個重要分類。封閉的空間裡有禁忌、有秘密、有自己會動的家具門窗、有天花板吱嘎聲，還有抑鬱、瀕臨瘋狂邊緣的女人。

故事設定在 1940 年代，為了躲避戰火，葛蕾絲帶著兩個孩子搬到英吉利海峽上遺世獨立的小島居住，三個僕人來到大宅應徵僕人，葛蕾絲略帶神經質地一一交代：房子裡沒有電、沒有電話，孩子們有光敏感症不能被光照到，窗簾必須緊閉，一扇門必須確定關上、下一扇門才能打開。我想懸疑驚悚片的愛好者大概就知道了，這幾個設定會在之後有各自的開展，進而推進故事的發展。

葛蕾絲是個虔誠的天主教徒，並且在家中親自教導孩子聖經，談論教義、背誦經文，當女兒信誓旦旦的說這個房子裡除了他們母子三人和僕人之外，偶而還會有一個小男孩出現跟她玩，母親隨即嚴肅斥責：「說謊的孩子會去靈薄獄！」靈薄獄是指生與死之間，在地獄的邊緣，非善非惡的靈魂所去之處，是充滿無可判斷、無可辨識的混沌之處。

巧妙的，這正是這一座大宅的最佳隱喻。在女兒訴說之後，葛蕾絲也漸漸感受到空間中有別的存在：突然打開或關上的門、無人的房間突然傳來的鋼琴聲、樓上天花板傳來的喧譁聲。她雖漸起疑竇，但除了儲藏室中發現的一疊維多利亞時期的遺體照之外，沒有其他更奇怪的事情。這一段疑點堆疊與秘密揭開的過程，導演常常讓整個畫框／空間僅剩一盞油燈，讓觀眾的視野和葛蕾絲一樣侷限，也讓音聲僅剩她的呼吸聲，再以弦樂驟然並同時劃開空間以及葛蕾絲／觀眾的預測。

隨著丈夫（飄蕩游離、亦人亦鬼）的短暫回訪，宅子的第一層秘密揭開，葛蕾絲似乎也陷入了精神崩潰。就在發現全家的窗簾憑空消失的時候，被光照到的孩子們大聲尖叫，物理性且象徵性地撕裂了空間界線，葛蕾絲終於（如開天眼般）「看」到了另一界的存在──原來她在上一次精神崩潰時，親手殺死了自己的孩子，並且自殺，死後以靈魂的狀態繼續留在同一個空間中，就像留在靈薄獄中，哪兒也去不了。在知道謎底之後重看此片，儘管懸疑效果削弱，但葛蕾絲被戰爭世局逼到世界的角落，在自己的精神狀態瀕臨絕境之際，仍使盡全力保護孩子，至死不渝、永無止境。這樣的母愛是不是既恐怖又溫馨？

《吸血鬼家庭屍篇》：
「不死一族」室友們的日常生活紀錄片

2014 年由 Taika Waititi 執導的偽紀錄片《吸血鬼家庭屍篇》（What We Do in the Shadows）以大眾文學史上極受歡迎的「不死族」詮釋另一種家庭的可能。當生命無限延長，並可以自主選擇讓誰當家人（以吸血來達成繁殖），在現代社會如何跟別的族群互動、如何悠遊於現代的社會條約，除了充滿惡趣味之外，也讓觀眾看到所謂「正常」社會的陰影之下，這些不正常如何生猛活跳的在社會的裂縫中存在。

4 位吸血鬼依歲數來說，分別為 8000 歲的吸血鬼彼特（Petyr），形象來自穆瑙的表現主義電影《諾斯費拉圖》（Nosferatu），光頭尖牙、皮膚紋理宛若老樹，平日多在石棺中長眠，比起人類其實更接近動物的存在；第二資深的是 862 歲的中世紀吸血鬼佛拉迪斯拉夫（Vladislav），中世紀農民們因為對於屍體腐化過程知識不足，這時期被認為是吸血鬼迷信盛行的開端，經典形象來自於德古拉伯爵；379 歲的維亞戈（Viago）俊美優雅、略帶神經質的風采神似《夜訪吸血鬼》，當然是可愛活潑版的；183 歲的迪肯（Deacon）是最「年輕」的吸血鬼，是吸血鬼室友們與現代社會的橋樑，透過人類奴僕為大家帶來新鮮的獵物，帶大家上夜店等等；簡直是一部吸血鬼的影視再現史。

電影並非用傳統的寫實敘事手法來取信於觀眾，而是透過紀錄片常見的字卡、訪談、手晃攝影、糟糕的光線、角色直接對著攝影機講話等等特徵，來讓觀眾推測被攝者的真實。又因為人類早已經歷科學啟蒙、脫離迷信，吸血鬼早已脫離傳說而來成為純娛樂，在明顯虛構之上擬仿真實，就好玩無比了。就像明知道是假裝還是要玩家家酒的孩子，玩興（playfulness）正是人類獨有的珍貴特徵。

吸血鬼是徘徊於生死之間，無法長眠於另一界，也不見容於活人世界的「物」。然而《吸血鬼家庭屍篇》一反傳統因為永生不死帶來的永世折磨而厭世陰鬱，唯有在心臟釘上木樁才是終結的悲劇性結局，轉而想像出充滿生氣的家庭日常，室友們互相扶持（一起設局捕獲獵物）、小吵小鬧（因為家事分配不均而氣飛）、彼此甚至可以共享與細數百年來的大小回憶，這種「永遠幸福快樂」（happily ever after）不禁讓我們這些「正常人」欣羨不已啊。

Feature

Exhibition

Director Notes

Critic Reviews

Bingeable Series

Animation Film

幼兒獨居戲：你也一個人生活嗎？

How to be Strong Enough to Grow up *without* Parents

Kotaro Lives Alone

文／謝凱特｜東華大學創
作暨英語文學研究所畢。
曾獲臺北書展大獎非小說
類首獎、入圍臺灣文學金
典獎。著有散文集《我的
蟻人父親》、《普通的戀
愛》、《我媽媽做小姐的
時陣是文藝少女》。

圖＿＿Netflix

也只有大人，
才會享受「蹦蹦中才看得見的東西」。
——吉竹伸介 《嬰兒老爸》

以兒童為主角的動漫、影劇作品並不在少數。要說每個年齡層的觀眾讀者都
能在作品中尋得各自的共鳴，那麼，大人在看這類作品時常常是在攬鏡自照，
鏡外的觀眾還原成了小孩，而鏡中的大人世界變成了清晰無比的虛像。比方
《蠟筆小新》藉著一群過度社會化的孩子的搞笑舉止諷刺大人世界的虛假與
扭曲。也有如《間諜家家酒》（Spy Family）藉由家家酒「扮演」的設定顯現
出家庭中真實與謊言的曖昧界線，大人想隱藏的，小孩子未必天真至無知，
反而因為純粹的感知能力而體會到大人的情緒意向。

這些作品裡的孩子常出現一種「超齡感」，意即主角心理年齡和觀眾所認知
的現實中的兒童有所落差。《小太郎一個人生活》的設定可能不是歷來最特
殊，但卻擁有奇異的「直指人心」的能力，其原因在於像小太郎這樣「心智
年齡超齡的孩子／棄孩」，恰好讓觀眾投射內心童年時期的不得已的缺憾，
以及努力抵禦缺憾，兩面並存的成長經驗。

動 畫
嚴 選

ANIMATION
FILM

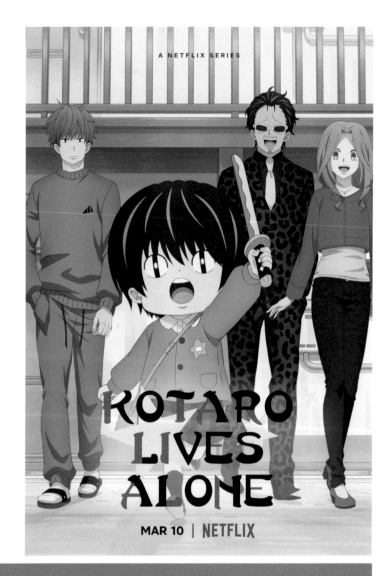

動畫影集《小太郎一個人生活》：
當孩子仍愛著「不是／不適的父母」

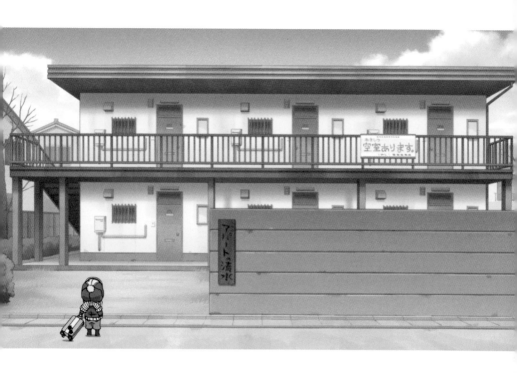

孤兒或棄孩如果出現在 Jump 系作品裡，通常會以一種要變得更強，或是要取得別人認同的生存動機出場。當然《小太郎一個人生活》並不會像漩渦鳴人一般以英雄神話演化初段搗蛋鬼形象出現，處處以博得別人注意力為目的。同樣是以「想要變得更強」為追求，小太郎反而以一種超乎成熟、節制的樣貌出現。只有在「大將軍」這樣父性形象的「兒童卡通」作品出現時，小太郎才會回復到相對的孩童狀態。

作品裡的大將軍不僅是自己與母親之間的共有記憶，更是學習模仿的對象。大將軍是「想像父親的化身」，填補了父親的缺席，也成為範本，於是小太郎行住坐臥、說話思考，無處不是大將軍的影子。之所以需要大將軍這樣的父性範本來填補實際父親的空缺，就牽涉到作品的核心議題設定：家庭暴力（DV，Domestic Violence）。

家庭暴力為《小太郎一個人生活》的核心設定，但作品並不繞著這個經驗場景打轉，觀眾如同劇中其他人物般並沒有目睹家庭暴力的當下，只能從小太郎的行為和他人轉述得知：父親可能有暴力傾向，母親也可能將他與丈夫連結而出走。因此，親生爸媽成為「不是的父母」，小孩子只得將美好的父母從記憶中召喚出來，大將軍遂成為自我與家庭記憶的連結，也是精神上的家長。

鄰人如家人：
小孩從家庭暴力中「出社會」的外援

親職、親子議題在近年的作品中愈發常見，但不若舊時彰顯家庭或親情偉大，而是以「負片」形式反思。因此不僅「DV」常成為作品背景，「毒親」議題也常出現在近年作品中。然而《小太郎一個人生活》更多著墨是在此陰影籠罩下的孩子，創傷經驗後如何生活、成長，與他人重新建立關係。也因此他面對的不僅是自我與原生家庭，還多了一份走入社會時，如何面對外界眼光的課題。

我們很常在不同作品中觀察到「群體性」在日本社會中如何運作，就算並非明顯地如蔑視、霸凌，有時只是從生活細節就能揣度他者的異常，像是劇中的便當、家長會是否有出席者、家長的外貌和言談。這些群體制定出一套禮儀，未嘗不是加諸於他者的暴力。就算小太郎可以請託他人幫忙製作便當，或謊稱爸媽是有隱身術的忍者，機智權且讓他度過一次次的關卡，但至終還是得以本真面貌和他人相處。

此時鄰居的出現、介入就成為這部作品最特殊處，宛如枝裕和《小偷家族》的命題，如何和生命中偶遇的人建立起如家人般的情誼，互相需求、扶持，一起長大，往往會比探究原生家庭並陷入創傷記憶而走不出泥淖的困境來得更為重要。那不也正是歷來談論成長議題的最重要轉向：過去無法改變，而且深切地影響著自己，但此刻的自己能選擇如何看待過去，行有餘力，再決定未來的去向。

《小太郎一個人生活》自漫畫改編成電視劇，由真人演出，作品難免與原著有所出入，通常我會以獨立的另一作品來看待。動漫版本的「虛構感」給了小太郎的設定一個最佳保護膜：一個還沒上小學的孩子，說話卻像個大人、生活井井有條、深諳世事人情才擁有如此體貼他人的思考邏輯。放在虛構的動漫裡反而卻最有著貼近讀者的距離，讓讀者自然地把內心最幼小與最成熟的自我，對號入座地投射到小太郎身上，召喚出那也曾「一個人生活」的自己。

然而，相較於動畫版載體的虛構保護膜，真人演出的電視劇考量到若將《小太郎》直接移植，以真人樣態重現4、5歲幼兒過分成熟的心志和處事態度，難免與現實扞格，讓觀眾產生距離感。為了拿掉這層令人尷尬的親近距離，遂將視角轉換到鄰居狩野的身上，增添情節，戲劇化鋪陳每個人物的層次感，使得動漫單元形式轉變成時間線性的劇情。最明顯的安插，是狩野和收養自己的親戚的互動情節，國中時寄人籬下的狩野發現自己並不全然被接納，於是產生了「越是受到別人照顧，越對感到顧慮」的排拒和不自在感。因此，即便不曾看見小太郎的過去，卻能同感小太郎之所以想要一個人變強，不想要事事麻煩別人的倔強個性從何而來。那或許是人類最珍貴的情感能力之一：體會他人，溫柔以待。

真人影集《小太郎一個人生活》：
從成年旁觀者視角回望孤獨的孩子

延長年限的「成年禮」
不存在的「完美雙親」

相較於其他「成為家長」的作品刻畫大人因為小孩而被激起養育之心，預設照護養育是人的本能之一，難免讓觀眾感到刻意和突兀。真人版《小太郎一個人生活》更強調群體的積極面，不僅小太郎一個人在成長，周遭角色也在和他的互動中窺見自己忽視的創傷和匱缺。誠然，比起古代兒童僅一次的成年禮儀式即宣告進入成人社會，現代成年意義更像是一種連綿不斷的進程：

> 人的成長並不會到了某個年齡、階段或事件後就停止，倒是因為社會不斷變動，人從一個階段或群體踏入另一範疇，必得一次次不斷反覆讓自己處於再成長的進行式。

我猜想《小太郎一個人生活》這樣的作品放在現代別具意義，引起共鳴的不僅是它同時召喚缺憾也彌補缺憾。當大半人們表明懼怕生育或照顧、討厭小孩，其背後隱約顯現的是匱缺的樣貌。或許造成人們排斥的真正原因並不是常見的經濟因素，而是害怕自己沒做好準備、給予不足、沒辦法教養出世俗眼光中的好小孩，反讓自己成了當初最討厭的「沒有能力承擔又想擁有」的低劣父、母親。然而，什麼叫做「做好準備」呢？真的有所謂作好完美準備的家長嗎？還是真正的親子關係，其實是像狩野和小太郎般彼此陪伴、感受需求並回應需求、遵守約定、盡力彌補錯誤呢？這個問題，也是《小太郎一個人生活》留給每個正在成長的大人們的小小疑惑，或許也只有大人，才懂得享受「蹣跚中才看得見的東西」。

妳想活出怎樣的人生？
東大教授寫給女孩與女人的性別入門讀本

A
Mistake
to Spend
All His Time
at Work

Chizuko Ueno

插畫___張嘉路
出版社___這邊出版

作者／上野千鶴子｜女性主義者、社會學博士、東京大學名譽教授。
1948 年出生於富山縣。1977 年京都大學研究所社會學博士課程修
畢，專門領域為家庭社會學、女性學／性別研究。1994 年以《近代
家庭的成立與終結》（岩波書店）榮獲三得利學藝獎。曾任東京大學
研究所人文社會系研究科教授，亦曾赴海外擔任西北大學、芝加哥大
學客座研究員，以及哥倫比亞大學、波昂大學、墨西哥學院客座教
授。現在「認定 NPO 法人 Women's Action Network（WAN）」理
事長，致力於發揚各項女性主義主張、連結各種女性活動、傳遞有助
於實現性別平等社會的資訊，藉以推動女性發揮自身力量改變所處的
不利環境。已出版中文著作有《厭女：日本的女性嫌惡》、《裙底下
的劇場》、《一個人的老後》、《一個人的臨終》等。

延 伸
閱 讀

我父親很會做菜，也跟母親一樣擅長做家事，
但是他每天都會加班，
家事一直都是母親一個人在做，父親完全幫不上忙。
他們兩個常常因為這樣吵得不可開交，
這究竟是誰的錯呢？

上野千鶴子：一般來說，父親不做家事的理由有 3 種：第 1 是不會做，第 2 是不做（不想做），第 3 是沒時間做──妳的父親屬於哪一種呢？如果是第一種不會做的人，只要好好學習、練習，多少就能學會。妳的母親也一樣，她並不是天生就會做菜或做家事吧？好險妳父親並不是「不會做家事」的人，這或許是因為他在雙薪家庭長大，所以從小就會幫忙家務；也或許他是在搬出老家一個人生活很長一段時間後，才學會了做家事。

而妳母親能找到一個「很會做菜」的對象也真是幸運，但實際上他卻毫無用武之地、「完全幫不上忙」，畢竟他常常加班，也就是基於第三種理由，根本沒有時間做家事。不過，真的是這樣嗎？確實有很多日本男性宣稱自己不做家事、不帶小孩，是因為「就算想做也沒時間」。

沒有時間是因為時間都花在工作上，時間都花在工作上是因為經常得加班，而經常加班則是因為拒絕不了──果真如此嗎？

我們其實是可以拒絕加班的。

因為所謂勞動契約所支付的薪資，是針對固定的勞動時間（每週 40 個小時，也就是一天 8 小時、一週 5 天），如果加班就必須支付相應的「加班費」。妳的母親雖然也有工作，但或許她的工作比較不需要加班，又或者她可以拒絕加班而回去做家事、顧小孩，既然如此，妳父親也沒有理由不能這麼做。

然而，老闆認為有需要而要求員工加班，員工一旦拒絕就可能造成職場上的負面影響，又因為沒得領加班費所以薪水無法成長，獎金說不定還會被砍，更可能升遷不了——所謂「不能不加班」大抵是因為這樣。簡單來說，就是比起家庭，妳父親選擇以工作優先。

大多數的妻子可能都對丈夫抱有這樣的期待，希望他賺更多錢、希望他升官，而且沒事盡量不要待在家裡——有這種想法的妻子似乎不在少數（笑）。如果是這樣，妻子就不會向丈夫發牢騷，但妳的母親並非如此。比起事業，她希望丈夫能把家庭擺在第一位，就算不是第一位，至少可以少加一點班、分擔自己肩上的重擔，她希望丈夫更重視家庭，也就是更重視自己這個妻子，所以兩個人才會常常「吵得不可開交」吧。吵架代表母親坦白吐露自己的想法，也是夫妻之間開誠布公的證明，要是母親默默把所有不滿都往肚子裡吞，夫妻兩人恐怕也吵不起來。

已經 10 幾歲的妳，有一天遲早會離開家。

如此一來，家裡就只剩下母親和父親兩個人了，一如雛鳥離巢那般，這在社會學的概念裡叫作「空巢期」。面對空巢期的夫妻要怎麼樣才能和睦相處呢？那就要靠過往日積月累的彼此珍惜的經驗了吧。夫妻雙方若只有其中一方不斷累積不平衡與不滿的情緒，一旦到了臨界點就會引爆——請妳一定要提醒父親。

順帶一提，要是碰到經濟不景氣，加班的需求自然會減少。不需要加班的行業或是申請到育嬰假的「有閒」丈夫，都是如何

利用那些時間呢？調查結果顯示，這些有閒的丈夫大多把時間花在個人的興趣，而非做家事或帶小孩。這種情況下，丈夫不做家事或帶小孩並不是基於第 3 種理由「沒時間做」，顯然是出自第 2 種理由，也就是「不想做」。

個中原因只有一個，那就是「自己不做沒關係，反正妻子會做到好」，畢竟過去社會上普遍認為做家事和帶小孩不是男性份內的事。即便這樣的成見根深柢固，但如果是單親家庭，當爸爸的就不得不硬著頭皮一肩扛起做家事跟照顧小孩的責任，那麼就算是不擅長的家事，做著做著也會漸漸變得熟練吧。

要是家事可以交給丈夫，妻子說不定就可以趁這個時候去旅行，甚至放鬆下來生一場病。

有個笑話是說妻子感冒發燒而臥病在床，丈夫卻在出門前「體貼」地對她說：「我會在外面吃飽再回來，妳不用擔心。」那麼妻子的晚餐又該怎麼辦呢？日本的夫妻關係演變成這樣，實在太奇怪了。

最後要確認的一點是，為什麼日本的公司會一天到晚加班呢？其實是因為他們經常遇缺不補，改讓正式員工加班來達成工作績效。聘用足夠的員工做事好讓大家可以準時下班，還不如支付少數員工加班費划算，而育嬰假之所以很難請也是基於同樣的理由。其實要是大家都不用加班，妳的父親拒絕加班所造成的個人負面影響也能夠降到最低呢。

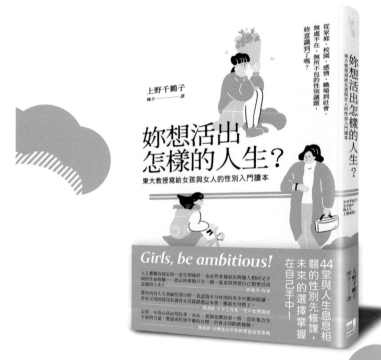

從家庭、校園、感情、職場到社會，
無處不在、無所不包的性別議題，
妳意識到了嗎？

上野千鶴子
陳介————譯

妳想活出
怎樣的人生？

東大教授寫給女孩與女人的性別入門讀本

Girls, be ambitious!

44堂與人生息息相關的性別先修課，未來的選擇掌握在自己手中！

Girls, be ambitious!

從家庭、校園、感情、職場到社會，
無處不在、無所不包性別議題，妳意識到了嗎？

女の子はどう生きるか：教えて，上野先生！
東大名譽教授、《厭女》作者上野千鶴子又一力作
完整收錄2019年度東京大學開學典禮致詞

釀琴酒－柚花烏龍

以柚花烏龍茶為主體，加入杜松子與其他香料浸泡二次蒸餾的米酒後進行蒸餾調和。酒體帶有清甜迷人的柚花香氣與淡淡柑橘果香，入口柑橘的花果為前調，中後段烏龍茶的喉韻慢慢釋放。調製Gin tonic上，柚花香與烏龍茶韻分層突顯，後端茶韻久繞舌上讓人印象深刻。

柚花烏龍茶

花蓮瑞穗的特色茶，來自舞鶴台地迦納納 Kalala 部落（阿美語籃子的意思），由「Ba han han non好茶工作室」使用手採的無農藥種植柚子花與烏龍茶，利用茶葉易於吸附香氣的特性，調和柚花、烏龍茶比例窨製而成，完整吸收花本身的香氣與甘甜，茶體帶有清新淡雅的柑橘調柚花香。

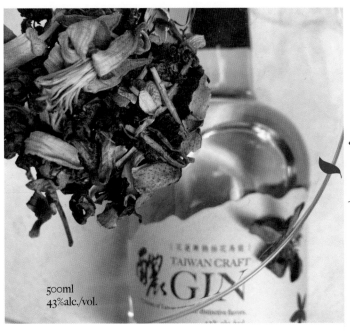

500ml
43%alc./vol.

NONG DISTILLERY

一處屬於台灣文化的獨立書店與計畫空間
以捕撈文化生鮮漁獲為每日任務
日日捕捉本土文化的「現流仔」。
文學、歷史、美學、音樂、電影、公共議題
為讀者攢一桌海派的台灣文化當時行。

hiān-lâ

tsheh-t

活跳的
台灣文化冊店

/ book
/ indie
/ curry
/ coffee
/ liquor

ǎm

營業時間
12:00 - 21:00
（每週一公休）

台北市大同區
重慶北路三段25巷26號

現流冊店
Hiān-lâu tsheh-tiàm

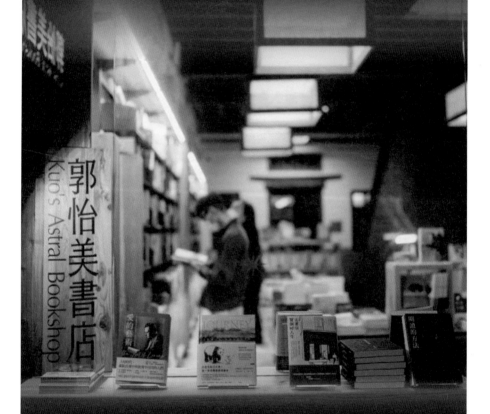

建築保存著記憶，而書店創造未來。
歷史為了成為歷史，分分秒秒都注定逝去。
修復的目的不是為了抵抗時間，
而是讓人藉由其印記，一睹百年前大稻埕的盛況。

來一場閱讀與老屋的時空對話吧。

郭怡美書店
Kuo's Astral Bookshop

02-2550-8291
台北市大同區迪化街一段129號
 @kuos.astral_bookshop

走過車水馬龍的街頭，穿越建築物進來到天井，溫暖的柔光迎接著您。
沿淺綠色的旋轉梯漫步向上，看著雲燈照耀每個角落，咖啡香氣瀰漫其中。
挑本喜歡的書坐下來，透過閱讀，探索未知的書中世界。

現在就來「一間書店」，展開一段奇妙的旅程吧！

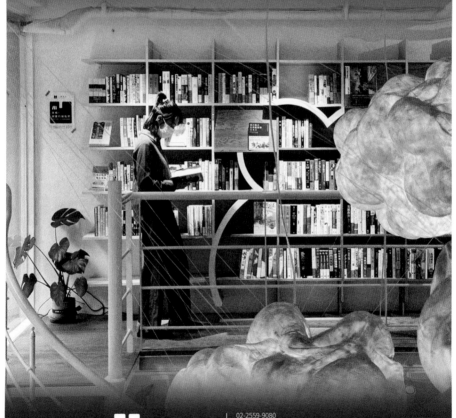

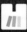 一 間 書 店
The One Bookstore

02-2559-9080
台北市大同區長安西路138巷3弄11號
 @the1bookstore

See You...

後記不多說——
回顧 2022 年不分類私房影片推薦

文｜游千慧整理

【電影】

在車上（Drive My Car）

郭重興（「讀書共和國」社長）：電影整體的處理方式相當好，例如西島秀俊飾演的導演透過播放錄音帶來練習戲劇對白，這種表演方式對演員來說是很大的考驗；片中使用多國語言的互動，效果也十分高竿；而西島秀俊演出對過世太太的罪惡感，兩人之間的情感黑洞、在她生前沒辦法深入溝通的痛苦非常打動人；三浦透子演出的司機則呈現了當代日本年輕人樸實無華的生活感，令觀眾體會到一般電影少見的真實。

柏格曼的島（Bergman Island）

蘇蔚婧（影評人）：以影迷、影評、同行、異性等視角，在被柏格曼轉化為心靈景觀的海島地景，透疊自己的生命經驗：一個女性導演的婚姻與創作。在大師的場景開闢自己的田野，我們終於擺脫巨量的訪談與檔案，發現最好的致敬是創作。

媽的多重宇宙（Everything Everywhere All at Once）

林蕙君（影評人）：當你戴上性別種族正確的眼鏡，準備好要見證華人大媽拯救世界，你卻發現你視線模糊地走出電影院。推薦給覺得肩膀有無數重擔的中年婦女，片中有面對人生大魔王的錦囊妙計。

捍衛戰士：獨行俠（Top Gun: Maverick）

許碩驛（諮商心理師）：除了拍攝採用實機飛行、復古情懷滿溢的劇情讓影迷完整了故事，更重要的，一件有台灣象徵的夾克背後的故事，更展現此刻中美對抗的局勢，在烏俄戰爭、台海詭譎下，捍衛戰士十足是年度代表。

當女孩戀愛時（Girl Picture）

王冠人（影評人）：芬蘭導演阿莉·哈帕薩洛給當代觀眾的一篇青春紀事。3 個年齡相仿的女孩，在打工、競技和感情的世界裡，各自使力出招。看似隨意又規律上演的日夜，帶出的是年輕心靈的親密與情感。點餐台、溜冰場、派對舞池，既是無比真實的角色扮演，也是移步成人世界的場景圖式。

永安鎮故事集（Ripples of Life）
林潔珊（「現流冊店」店長）：這部片有種《讓子彈飛》的既視感，指的是台詞非常厲害、也很好玩，還有許多「影視圈內哏」，比如「只要出 3000 元人民幣，影評人包準寫好評！」這樣的故事情節與畫面拍攝都很有意思，是我個人很喜歡的黑色幽默調調。片中描述一位文思枯竭的編劇，他與導演之間的辯證、對談，讓我想起身為文字、影視工作者好笑又逼哀的求生「困境」。

【影集】

大熊餐廳（The Bear）
黃珮瑋（翻譯工作者）：混亂、神經緊繃、高壓、瀕臨破產的惡夢廚房，比動作片還要緊湊刺激的舖陳安排，通俗卻不落俗套，絕對令人目不暇給又不由自主沉迷其中。

《愛×死×機器人》第 3 輯（Love, Death + Robots: Volume 3）
宋育成（影評人）：集結所有科幻迷最愛的主題，觀影體驗像是跟幾個科幻同好大聊特聊，欲罷不能，特別是聊到動畫技術如何進步到如此擬真的地步時，那些科幻類型的恐怖、怪誕和哲學，彷彿明日就會實現的預言般，細思極恐。

財閥家的小兒子（Reborn Rich）
卓庭宇（影視行銷）：透過快狠準的節奏，娛樂性的情節推進，跟隨著主角爺孫經歷韓國近代的政經發展，在類型、娛樂、近代史間取得絕佳平衡。一個國家能夠擁有一部充滿自己文化、歷史的娛樂作品是幸福的事情啊。

初戀（First Love）
趙庭婉（自由接案者）：當宇多田光的經典歌曲〈First Love〉響起，宛如時光機般喚起許多人曾經的純愛時光，很適合推薦給許久沒有談戀愛的你看的一部劇。

鬼滅之刃：遊郭篇（Demon Slayer: Kimetsu no Yaiba Yuukaku-hen）
游千慧（「OS」主編）：讀者與觀眾在（未演先轟動的）日本正宗熱血動漫中獲得什麼呢？《鬼滅之刃》遊郭篇場景從大正時期的荒郊野外，轉入「新舊交替」的吉原花街，底層人們的悲淒無助對應奢華舖張的歌舞昇平；正義的「滅鬼人」vs. 懷恨的「鬼化者」，透過 ufotable 公司傾全力提升視聽效果，製作豪華版戰鬥，不論是不是「鬼滅粉」皆會看到淚流滿面。

明日同學的水手服（Akebi's Sailor Uniform）
王聖華（編輯）：與同學們假日相約購物、全班一起為了運動會努力練習，如果擷取女校生活的美好一面，便會是影集《明日同學的水手服》呈現的模樣。透過細膩柔軟的筆觸，那些少女之間細微得不可思議的互動與情緒，都在這部動畫放大到極致。或許太過天真單純而顯得不真實，卻也是因此，讓人得以毫無芥蒂地懷念青春。

OS ISSUE 2
www.offscreen.tw

家 族 舔 祕 密
Home Sweet Hole

主編／游千慧．助理編輯／王聖華、宋育成、蘇蔚婧．行銷企劃／翁家德、趙庭婉．設計排版／莊佳芳．插畫家／褲褲の老闆大衛君．社長／郭重興．發行人／曾大福．出版／話外音藝文有限公司．地址／新北市新店區民權路 108-3 號 8 樓．電話／ 02-2218-1417．傳真／ 02-2218-8057．郵撥帳號／ 19504465．客服專線／ 0800-221-029．發行／遠足文化事業股份有限公司．網址／ www.offscreen.tw．法律顧問／華洋國際專利商標事務所　蘇文生律師．印製／中原造像股份有限公司．初版／ 2023 年 1 月．定價／ 420 元．

國家圖書館出版品預行編目 (CIP) 資料

OS Issue. 2, 家族舔祕密 Home Sweet Hole / 游千慧主編 .-- 初版 .-- 新北市：話外音藝文有限公司出版：遠足文化事業股份有限公司發行, 2023.01 面；　公分 / ISBN 978-626-96274-1-7(平裝)

1.CST: 電影 2.CST: 影評 3.CST: 家族 4.CST: 文集 / 987.07 / 111020811